设计基础

叶 丹

郭渝慧

余 飙

编著

化学工业出版社

·北京·

内容简介

本书以认知心理学、视觉设计、美学相结合的研究方法设置设计基础教学内容，包括图文设计、多媒体设计和交互设计，以可视形式表现品牌、产品和服务。以形态创意为起点，探求视觉设计的方法和认知性，以及在信息传播中的视觉心理和设计思维。本书引入符号学、视知觉和设计四秩序理论，通过系列课题，将构成元素、语义、色彩、视觉认知和交互思维作了系统化教学设计。本书既有原理，又有习题，可灵活应用于课堂实践，发展学生自主建构能力。

本书适用于高等院校艺术设计、工业设计、产品设计、数字媒体艺术专业教学使用。

图书在版编目（CIP）数据

设计基础／叶丹，郭渝慧，余飙编著 . —北京：化学工业出版社，2024.8
　ISBN 978-7-122-45634-2

Ⅰ. ①设…　Ⅱ. ①叶…②郭…③余…　Ⅲ. ①艺术-设计　Ⅳ. ① J06

中国国家版本馆 CIP 数据核字（2024）第 094980 号

责任编辑：张　阳　　　　　　　文字编辑：谢晓馨　刘　璐
责任校对：王　静　　　　　　　装帧设计：王晓宇

出版发行：化学工业出版社
　　　　　（北京市东城区青年湖南街 13 号　邮政编码 100011）
印　　装：北京宝隆世纪印刷有限公司
787mm×1092mm　1/16　印张 8　字数 161 千字
2024 年 8 月北京第 1 版第 1 次印刷

购书咨询：010-64518888　　　　售后服务：010-64518899
网　　址：http://www.cip.com.cn
凡购买本书，如有缺损质量问题，本社销售中心负责调换。

定　　价：49.80 元

序

　　我们生活在科技日新月异、知识老化速度加快、不确定因素充斥的时代。颠覆性的技术（如互联网和物联网的快速发展）时刻在改变着世界的产业和产品结构，冲击着人们的生活。随着全球经济一体化发展，特别是随着中国、印度和东南亚等国家经济的快速发展，国际交流与合作日益频繁，人们的生活方式和消费观念发生了历史性的变化，正由物质消费转向精神文化消费。由此，从20世纪60年代以来，全球旅游产业快速发展，其增速总体高于全球经济增速，已发展成为全球最大的新兴产业，超过石油和汽车工业，成为世界第一大产业。旅游产业已成为世界各国新的经济增长点和发展战略。世界性的产业结构调整、产业布局转移和城市化进程加快等因素造成了世界性的人口大流动，以及层出不穷的社会问题，给我们设计教育带来了史无前例的机遇和挑战，因此必须深化教育改革、加快转型升级。

　　设计就像空气和水一样无处不在，必不可少。把设计作为一门科学来研究的历史只有几十年，其中无数奥秘有待探索。设计是设计师凭着社会责任和使命感，带着智慧和良知，应用科技成果和优秀文化创造未来，造福人类，将人们的理想变成现实，把需求和概念变成商品的创造性系统工程。设计的本质在于解决问题，设计的核心在于创新。而一切创新的核心在于能否商业化，能否促进生产力的可持续发展，能否建立"天人合一"的和谐系统，使人们的生活更美好。设计教育起于思考成于物，是在一定的理念指导之下，根据功能和要求巧妙构思，选择组合优化构成人文要素、社会要素、环境要素、技术要素等各种功能要素，使之彼此关联成结构化的、功能化的、效率化的复杂系统。所以设计具有跨学科表征，设计教育要融入"新工科"和"新文科"理念。

　　叶丹教授的这本教材正是在这样的背景下出版的，是深度思考设计学科发展和总结教学实践经验的成果。这本教材体现了创新思维的教学特点：提供了大量"动手做"的课题实践项目，使学生深度参与以解决问题为导向的学习。这种基于项目的学习，具有跨学科的特点，能引导学生通过积极学习、协作探究科学技术，参与设计过程，将抽象知识与实际

生活联系在一起，进而解决实际问题。在应用所学到的知识应对未来挑战时，学生的发现、创造、设计、建构、合作、解决问题的能力将发挥出积极作用。这本教材特色鲜明，对我国设计教育的改革发展具有一定的学术价值和现实指导意义。希望该教材的出版能够帮助更多高校进一步拓展"学生中心、产出导向、持续改进"的教育理念，不断探索创新创业教育的新型工科教学范式。

江南大学教授、博士生导师

日本千叶大学名誉博士

张福昌

目录

第 1 章　导论

1.1　视觉设计 ……………………………………… 002
1.2　信息传达 ……………………………………… 005
1.3　交互与体验 …………………………………… 006

第 2 章　构成元素

2.1　点、线、面 …………………………………… 010
2.2　文字 …………………………………………… 026
2.3　图形编码 ……………………………………… 031

第 3 章　语义

3.1　图形符号 ……………………………………… 035
3.2　隐喻 …………………………………………… 039
3.3　图形模式 ……………………………………… 046

第 4 章　色彩

4.1　色彩模式 ·· 051

4.2　色彩编码 ·· 057

4.3　色彩的象征意义 ·· 060

4.4　色彩搭配 ·· 067

第 5 章　视觉认知

5.1　视觉过程 ·· 075

5.2　认知结构 ·· 080

5.3　信息构建 ·· 085

第 6 章　交互

6.1　设计四领域 ·· 096

6.2　流程 ·· 100

6.3　概念模型 ·· 108

6.4　认知与交互 ·· 114

参考文献 ·· 121

后记 ·· 122

第 1 章

导论

| 学习内容 | 视觉设计、信息传达和交互与体验。 |

学习内容　视觉设计、信息传达和交互与体验。

学习目的
① 通过学习视觉设计理论，拓宽视野，提升专业设计维度。
② 通过阅读思考，加深对设计的认识与理解。

教学方式
① 用多媒体课件进行理论讲授。
② 以小组为单位进行讨论，表达观点，展望未来设计发展趋势。

学习要求
① 通过学习视觉设计理论，对设计的今天和明天有自己的思考和观点。
② 利用课外时间去图书馆、上网搜索相关信息，为自己的观点提供依据。

阅读书目
① 叶丹 . 用眼睛思考：视觉思维实验教学 [M].2 版 . 北京：中国建筑工业出版社，2017.
② 罗建 . 设计要怎样思考：培养设计创新的意识 [M]. 北京：电子工业出版社，2011.

1.1 视觉设计

人类获取的信息中89%来自视觉。人的眼睛有着接收及分析视觉形象的能力，从而组成知觉，以辨认事物的外貌及空间上的变化。大脑将眼睛接收到的物象信息分析出四类资料：物象的形态、色彩、空间和动态。有了这些信息，大脑就可以辨认物象，作出及时和适当的反应。

通过眼睛感知世界的过程叫作视知觉过程，涵盖物理、生理和心理三个领域。物理领域是指物体形态的客观存在和光的照射，这个阶段称为未知阶段，视觉对这个领域内事物的感知有时是主动的，有时是被动的；生理领域是指刺激物通过光线被视网膜接收，并送至大脑皮层的中间地带，这个阶段称为感知阶段；心理领域是感知、思考和判断所经历的内在过程，这个阶段即理解阶段（图1-1）。

视觉设计是针对眼睛功能的主观形式的表现手段和结果。抽象的想法或信息是如何变成视觉设计的呢？设计者运用创造力和视觉经验，把抽象的东西拆解、还原，进行多维度的融合、重组。这个过程将原本不可见的东西变得可见，产生新的设计语言。其设计语言与其他产品相比具有可视的差异化，同时具有延展性，能够变成统一、整体的东西。视觉设计最本质的东西是把抽象的信息变得具象，把不可见变得可见。

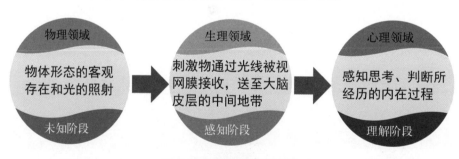

图1-1 视知觉的三个阶段

无论是具象形态，还是抽象形态，都是形成概念的条件，对外部世界的认知都要通过视觉形态来描述。对于设计而言，形态既是功能的载体，也是文化的载体。设计的内涵和价值要通过形态来体现。视觉形态是一个复杂系统，不论是自然物还是人造物，都需要被解读才能获得意义。而人类的认知能力、文化差异又为这种解读提供了探索空间。

现代设计学中的"形态"概念越来越趋向语言学中的含义，即对象事物的视觉元素或物理结构间的关系所表征的功能，及其所构成的系统呈现的意义。形态不仅有形式的概念，还有认知的概念、象征的概念和美的概念。其性质和特点具体表现在如下几个方面。

认知性：由点、线、面、色彩、肌理等形态要素构成的图形，从形象的直观性上说都是表象符号，与艺术有相同的语言表达方式。作为社会生活的反映，艺术通过变形和抽象来表现人的内心世界和情感，而图形则通过变形与抽象实现信息传达功能。图形的沟通效应源于形态所传达出的意义，这就要求视觉语言具备一定的认知性和可解读性。形态、色彩、质感等造型语言不但要与内容相符，还要符合人的认知心理，才便于人们解读和记忆。图 1-2 是 2022 年杭州亚运会体育图标，设计元素延续了杭州亚运会会徽"潮涌"整体视觉形象的风格。线性、流畅、动感的造型既体现了鲜明的运动特征、传统文化元素、杭州城市特质，又达到了形态与语义的和谐统一。

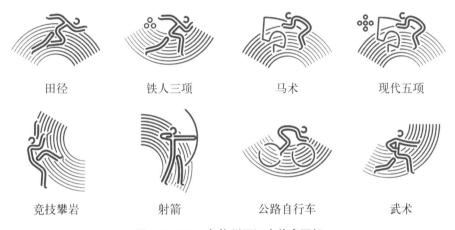

田径　　　　　铁人三项　　　　马术　　　　现代五项

竞技攀岩　　　射箭　　　　公路自行车　　　武术

图 1-2　2022 年杭州亚运会体育图标

象征性：约定俗成的图形与指涉对象通常没有直接联系，需借助象征手段来表达含义。京剧脸谱的图形色彩最具象征意义：红色象征忠义耿直、有血性，白色象征奸诈多疑，紫色象征肃穆稳重、富有正义感等，并且以线条的流动、节奏、韵律等要素来塑造人物形象（图 1-3）。这类象征手法通过约定俗成的形态构成激发人们的情感，再配合语言文字（唱词

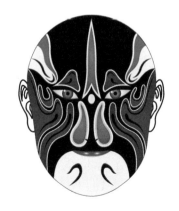

图 1-3　京剧《闹昆阳》巨无霸

等）达到一定的传达目的。因此，形态要素的含义通常是多种语义的历史集合，要想真正把握就要追溯历史沿革中的全部内涵。

模糊性：相对于语言，图形在意义传达上存在一定的多义性和模糊性。图形在表达意义时不是完全孤立的，要依据一定的语境。语境有两种：一个是指上下文，它决定着图形表达的具体意义；另一个是指图形表达时所处的现实环境。语境与图形形态结合在一起，会使意义的表达更为明确，并对意义表达起到补充、限定、修正作用。图 1-4 是 2022 年杭州亚运会会徽，用代表奔腾不息的钱江潮的弧形线构成一个"潮涌"动感图形，犹如一朵朵在钱江潮中绽放的浪花，象征了顽强的生命之花与体育健儿的拼搏精神。在亚运图形和"Hangzhou2022"的语境下，"钱江潮涌"以及动感、力量、激情等形态意象呼之欲出，凸显东方古城的运动会主题。

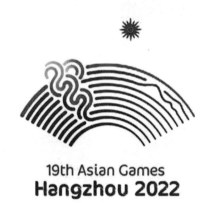

图 1-4　2022 年杭州亚运会会徽

通用性：虽然视觉形态在表意上具有不确定性，但具有一定的通用性。图形符号作为一种非语言系统，可以超越不同语言的限制而达到传达的作用。譬如历届奥运会的指示标志图形虽有所不同，但都能被不同国家、不同语言的运动员和观众认知。当然，这种通用性也会受到传统文化和习俗的限制。

审美性：图形凭借其所具备的审美功能可以激发人们强烈的情感，这种自由的、全面的、基于内在需要的审美情感最为强烈和深刻。审美意识的自由性和普遍性使人们消除彼此之间的隔阂，从而相互同情、理解，进而更好地进行沟通。在审美体验中，人们以自由主体的身份参与交流，使彼此之间的理解更为深入，这是视觉形态的最大优势。在设计视觉图形的认知和表意功能的同时，要发挥其审美功能，引发强烈的情感。

各种形态的相互作用构成了人类生活环境中的秩序。无论是自然形态，还是人为形态，都以自身存在传达着不同的意义。其意义不仅涉及物质层面，还涉及精神文化层面。在设计的发展过程中，形态始终是中心话题。不断变化的时代背景给形态带来很大影响，促使人们带着不同的目的，从各种不同的角度去思考形态的表现问题。

1.2　信息传达

　　自然界的生物离不开传达活动。飞禽走兽都有自己传递信息的方式，告诉同伴发现了食物或敌人。植物也一样，美丽的花卉是在和昆虫的信息联系中生长起来的。色彩鲜艳的花朵容易吸引蜜蜂和蝴蝶从而达到授粉目的，获得更多繁殖机会。这种信息传达活动渗透于整个自然界，是自然界保持生机勃发的重要因素。人类的传达活动要比动植物更加丰富多彩，人与人通过传达沟通形成了关系，这种关系构成了社会。传达活动对维系和促进社会发展起着至关重要的作用。

　　"传达"是指信息发送者利用符号向接受者传递信息的过程，可以是个体内部的传达，也可以是个体之间的传达，如生物之间、人与自然、人与环境以及人体内部的信息传达等。传达包括"谁""什么内容""向谁传达""效果如何"四个部分。传达的目的各有不同，有沟通信息、说服他人、消遣和娱乐等。无论何种目的，传达是建立在信息共享的基础上的过程。

　　传达活动本质是信息的流动，内容是连接整个传达过程的"桥梁"。信息是消息、情报、知识的总和。符号是表达特定信息或意义的形式和手段，可以脱离参加传达关系的双方而独立存在，声音、手势、文字、图像等都是符号。传达过程中，信息为符号的传达内容。传达者发出信息符号，接受者对这些信息符号加以处理，实现信息共享，传达才有效（图 1-5）。

图 1-5　2024 年巴黎奥运会图标

传达媒介存在于传达过程中，是传达内容的必经之路，是承载、转换传达内容的具体途径，离开了它，信息的交流就无法实现。从某种意义上讲，传达媒介是人体的一种延伸，就像螺丝刀是手的延伸，汽车是腿的延伸，电视是眼睛与耳朵的延伸。传达媒介是传递和获取信息的工具。随着科技的发展，传达媒介经历了语言媒介、文字媒介、印刷媒介、电子媒介等阶段。

视觉设计的类语言属性，即指示、识别和意义传达成为设计基础课程的重要内容。设计基础的教学内容包括视觉形态元素的基本属性、意义传达的符号学原理、色彩、视知觉和交互思维等。课程目标是培养学生以独特的视角探求形态发生发展的原理、规律和意义，并运用视觉形态元素构成具有创意的、审美的、认知性的图形和可视化作品。

视觉设计正在经历一场数字化革命。在网络信息时代下，先进的技术、先进的探索设备、先进的研究方法和手段，扩大了设计者观察事物的范围，冲破了原有的表现障碍。计算机的应用标志着人类社会进入了信息时代，互联网成为第四媒体。网络综合了声音、图像、图形、文字等多种信息载体，代表着一种崭新的信息交流方式（图1-6）。计算机技术的不断突破与发展，使信息的传播与交流发生了一次又一次的革命性改变，超越了时间与空间的限制，最大限度地实现了信息的交流与传播。半个多世纪以来，信息技术已经广泛影响了人类的社会生活。信息技术包括电子计算机技术，计算机技术这项尖端的科技成果同样影响着视觉传达设计。随着计算机技术的不断发展、硬件及软件的不断优化，视觉传达设计同样融入了信息技术的时代潮流，它的表达可以完美地同科技结合，让艺术通过科技手段表达出来，从而更具效果地体现出设计者想要表达的目的和含义。

图1-6　网络时代的信息交流方式

1.3　交互与体验

当今社会中视觉设计越来越强调对产品使用者体验及情感的设计，更注重交互体验和感受的设计，运用平面设计图形、文字、符号和色彩的表达手段，具有视觉美学功能。视

觉设计中的交互重点体现在信息传递、情感沟通、用户参与三个方面。随着人工智能的发展，硬件和软件之间的界线正在变得越来越模糊，直接导致产品设计和交互设计的需求界线也变得越来越模糊。因此，数字媒体艺术、工业设计、产品设计、视觉传达设计和交互设计的专业互通是大势所趋。

交互设计在视觉呈现层面上服从于视觉传达原则。但是，交互设计不同于视觉传达设计，交互设计过程中除了要考虑视觉层面的因素之外，更多的是要考虑产品的交互逻辑、用户的体验过程和心理感受等。交互设计不仅仅注重视觉上信息的传达、美观的程度，更重要的是引导使用者的交互体验。所以，交互设计在功能层面上服务于交互和产品使用者体验，设计者要站在使用者的角度和产品的层面上思考界面的合理性。所以，视觉传达设计与交互设计的区别在于：视觉传达设计包括了所有以视觉为传达信息和内容的媒介的设计，交互设计则是视觉传达和用户体验设计的交叉，交互设计既要关注视觉传达，更要关注用户体验。

交互设计师的工作如同编剧一样，将产品（如 App、网页）中需要与使用者交互的内容、模式、效果等方面进行规划设计，形成一个完整的解决方案，然后交与 UI（用户界面）设计及程序开发人员进行视觉呈现。

未来设计将与增强现实（AR）、虚拟现实（VR）和 3D 打印等最新技术融合在一起。增强现实和虚拟现实可以为各种设计提供身临其境的体验。这不仅可以使设计师摆脱传统的办公桌工作，而且可以注入更多现实世界的设计元素，从而使个人沉浸在多维思维中。单独的 3D 打印可以融合真实世界和虚拟世界。虚拟现实技术为图形和插图创造了无穷的可能性。借助 3D 打印，设计规则正在改变，设计师可以在不浪费时间或金钱的情况下进行设计和创建，从而使设计效率越来越高。

创新是设计的源泉和灵魂。就专业基础而言，未来的设计者应该具备的是推陈出新的创新思想理念。设计理念的创新是视觉语言创新和技术表现方式创新的前提和基础，视觉语言创新是设计理念创新和技术表现方式创新的表现形式，技术表现方式创新则为前两者提供强有力的技术支持和实现途径。在网络信息时代，计算机的硬件与软件是实现设计创新的工具，而创新基于的是设计者对生活、自身的了解与剖析，成功的视觉设计作品离不开设计者对其注入的创新理念。

设计是解决问题的方式，而视觉传达设计并不是简单直接地解决问题，而是通过某种角度展示和传达事物的客观规律和基本原理，影响人的观念，从而推动人们改变行为，间接地解决问题。图 1-7 是一个名为"构造可能的未来"研究项目的招贴，出发点是探索如何面对未来粮食短缺的状况。基于这样一个假设，设计者研究了进化过程和分子技术以探索如何控制自己的欲望，如何利用从合成生物学和其他哺乳动物、鸟类、鱼类和昆虫的消化系统得到的启发，从非人类食物中提取营养价值。由此看出，视觉传达设计的任务已从服务印刷业和出版业发展到了"构造可能的未来"，"设计"的定义还在不断发展。

图 1-7 "构造可能的未来"研究项目招贴

第 **2** 章

构成元素

2.1 点、线、面

　　20 世纪初，德国包豪斯建筑学院的瓦西里·康定斯基从抽象艺术的表现入手，对造型元素进行内在层面的分析研究，将构成事物内在关系归纳为点、线、面的组合，并把造型元素与视觉心理效应之间的联系作为抽象艺术的依据，根据心理学原理赋予视觉元素以相应的象征含义。图 2-1 所示的是康定斯基的抽象艺术作品。他认为只有当符号成为象征时，现代艺术才能产生。康定斯基开创了几何抽象艺术之先河。

　　现代哲学与自然科学的发展促使艺术设计形成了较为理性的表达方式。几何学中的圆形、三角形、正方形等与现代批量生产的工业产品设计更为契洽（图 2-2）。世界万物任何复杂的形态都可以由点、线、面构成，现代设计学把点、线、面作为形态构成元素。

图 2-1　Thirty/ 康定斯基 /
100cm×81cm/1937 年

图 2-2　阿莱西公司产品

　　设计学的抽象形态指纯几何形态，也就是几何学中的正方形、圆形、椭圆形、不规则几何形等各种形态。这种形态与具象形态的不同表现在如下两个方面。一是抽象形态不具备象形性。人对几何形的认识虽然源于具象形，但几何形是从具象形中抽取出来的具有共性的形。如图 2-3 所示，人们可以对有形世界中的事物作点、线、面的抽象认识。经过抽象的点、线、面可以不再是某个具体的物，所以说抽象几何形不具有象形性的特质。二是抽象形态蕴含想象空间。由于抽象几何形不具备象形性，反而会使人们产生许多联想，人们可以充分发挥个人丰富的想象力，而不必拘泥于某个特定的主题。如图 2-4 所示，人造世界中的点、线、面设计就是运用以上原理来丰富人们的物质世界，留给人们的想象空间是很大的。

图 2-3　有形世界中的点、线、面

图 2-4　人造世界中的点、线、面

康定斯基认为："艺术元素是任何艺术作品的基础，且不同艺术形式的元素必定相异。众多元素中，我们须识别出基础元素。"

2.1.1　点

几何学中点的性质是：只有位置，没有方向、形状和大小。既没有长度，也没有宽度和厚度。设计学中的点，不仅是形态构成中最基本的元素，还可以单独作为视觉要素进行表现。点不仅具有位置、方向和形状，而且还有长度、宽度和厚度。这种特性的另一层含义就是点具有相对性，由于环境、比例和视点距离的变化，点的形态特征会随之改变：大型建筑物上的窗户整体看具有"点"的形态特征，局部则是"面"的形态特征；飞机在空中是"点"的形态特征，停在机场则具有"体"的形态特征；等等。

点作为面积较小而集中的形态，其作用有：创造视觉焦点，对比强烈的、移动的、光亮的点容易成为视觉焦点；成为构成体的中心或重心，点的形态可以是积极形态，也可以是消极形态；创造视觉动感，当点以各种方式进行排列时，如均匀的、突变的、密的、疏的、波动的、放射的、聚合的等，会产生各种视觉动感。

点的这些性质在很多方面与它的"符号"含义有关。例如在一个构成体中，圆点通常会象征太阳、眼珠、水珠、动力源等形象。正是这些象征使得整个构成体有了灵魂，产生了动感，变得生机勃勃、可亲可爱，而它的静态或者动态表现则来源于受众的联想。

2.1.2　线

几何学中的线是点移动的轨迹，有位置、方向和长度，没有宽度和厚度，是面的边缘和面的界限。点的移动变化，会带来线的曲与直的变化。设计学中的线，不仅有长度，而且还有宽度、厚度、粗细、软硬的区别。

线的视觉特征是：水平线给人以平稳、宁静、辽阔的感觉；垂直线给人以上升、挺拔、崇高的心理感受；斜线的不稳定感能对人产生视觉上的刺激和震动；曲线表现出活力、流动性及女性气质，具有很强的装饰性。线型种类繁多，有抛物线、双曲线、波纹线、弧形线、螺旋形线、蛇形线等，各种曲线所呈现的各种情绪变化万千。

线的这些特点可以创造构成体的性格、情绪、视觉方向、构架和结构，并能产生速度感和韵律感。线作为构成体的轮廓可以将构成体从外界分离出来，其集合和聚散还可以构成面。

2.1.3　面

几何学中的面指线的移动轨迹，有长度、宽度而无厚度，包括平面和曲面。设计学中

的面不仅有长度、宽度，而且有厚度，所以面占有一定的空间。设计中的平面因在空间中所处方位的不同，呈现的视觉特征也会不同：垂直面具有紧张感、崇高感；水平面看上去平和，具有安定感；斜面给人以不安定感，在空间造型中具有一定的张力。

　　和平面形成对照，曲面则给人以温和、柔软、动感和亲近感。将平面和曲面在三维造型中组合运用会产生对比，可加强空间的造型效果。在曲面造型中，几何曲面具有理智的情绪，自由曲面则具有性格奔放的情绪。自由曲面和自由曲线一样，具有很大的自由度和活力，但处理不当会产生视觉秩序紊乱的结果。

设计课题 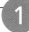 **1**

点的情绪

　　设计要求："点，如高峰坠石，横，如千里阵云。"晋代书法家卫夫人讲出了点在艺术表现中独具个性的神韵。试用点来表达各种情绪，如激情四射、温柔委婉、无拘无束、犹犹豫豫等。

　　作业规格：每小格尺寸为 4cm×4cm，按 A4 版面排版，黑白打印（图 2-5、图 2-6 ）。

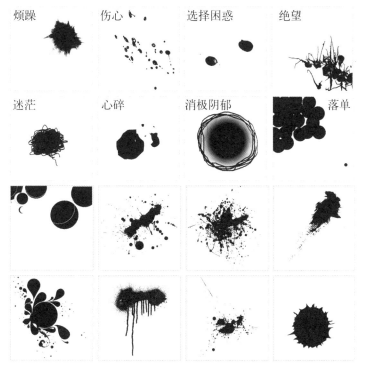

图 2-5　点的情绪 1

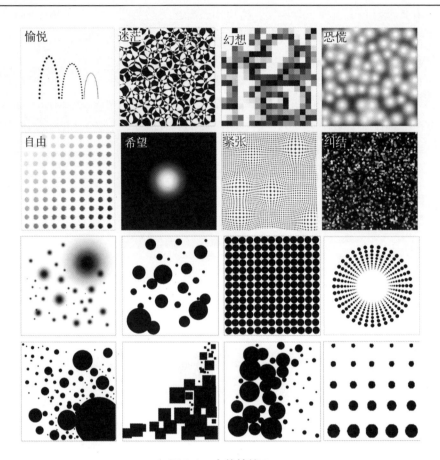

图 2-6　点的情绪 2

设计课题 2

线的情绪

设计要求："一条线就是一个出去散步的点。"仔细体会保罗·克利的这句话。试用线条表达各种情绪，如热情狂放、焦虑不安、温柔委婉、内心撕裂、呆滞迟钝、迷茫无助等。

作业规格：每小格尺寸为 5cm×5cm，按 A4 版面排版，黑白打印（图 2-7、图 2-8）。

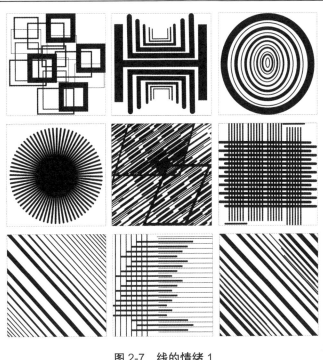

图 2-7 线的情绪 1

图 2-8 线的情绪 2

面的情绪

设计要求：通过改变形态，开发几何形象，创造二维设计语汇。运用对比、均衡、辐射、韵律、节奏、重叠、对称，通过改变方块大小、方向、空间和位置来探索各种形式的相互关系。

作业规格：每小格尺寸为 4cm×4cm，按 A4 版面排版，黑白打印（图2-9、图2-10）。

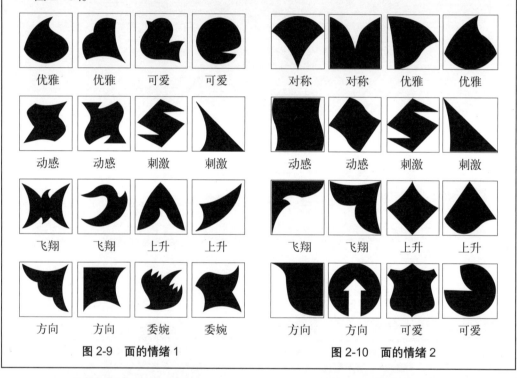

优雅	优雅	可爱	可爱	对称	对称	优雅	优雅
动感	动感	刺激	刺激	动感	动感	刺激	刺激
飞翔	飞翔	上升	上升	飞翔	飞翔	上升	上升
方向	方向	委婉	委婉	方向	方向	可爱	可爱

图 2-9　面的情绪 1　　　　　　　　图 2-10　面的情绪 2

发现点、线、面

设计要求：现实生活中建筑、风景、器物、街道等带有许多点、线、面构成元素，丰富了我们的视觉世界。本课题要求从发现生活中的点、线、面的角度，选择生活中 1~2 种材料进行构成练习，在排列与组合中展示点、线、面的视觉效果，注意材料本身的特性和表现力。在动手排列、组合的过程中发现美。

作业规格：设计制作 6 个作品，每格尺寸为 15cm×15cm。注重材料的色彩、肌理和材质的表达。对作品拍照，按 A4 版面排版，彩色打印（图2-11~图2-14）。

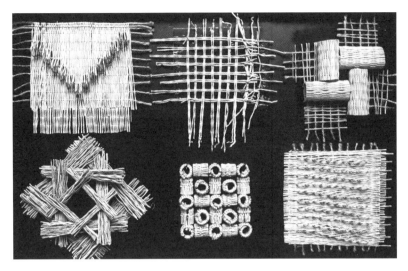

图 2-11　发现点、线、面 1

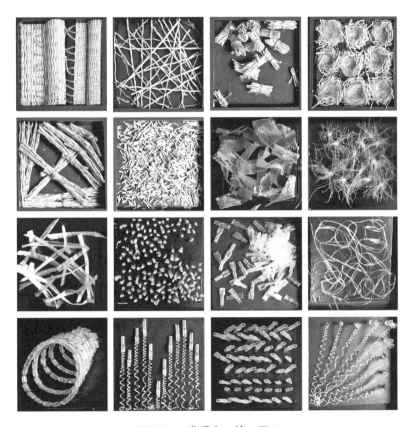

图 2-12　发现点、线、面 2

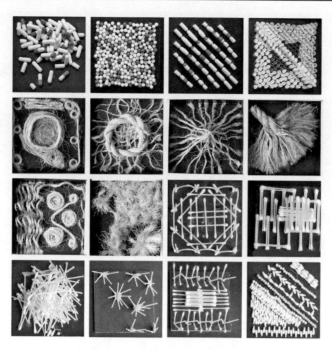

图 2-13　发现点、线、面 3

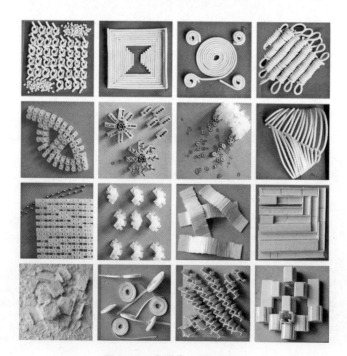

图 2-14　发现点、线、面 4

设计课题 5

从平面到立体

设计要求：在一张纸上通过划线、切开、折叠等手段，可以产生富有凹凸感、立体感的视觉效果。以点、线、面作为构成元素创作丰富的立面，这是一个实验过程，也是一个判断过程，注意体验从平面到立体的视觉感受。

作业规格：设计制作 4 个作品，每个作品尺寸为 20cm×20cm。注重材料的色彩、肌理和材质的表达。对作品拍照，按 A4 版面排版，彩色打印（图2-15、图 2-16）。

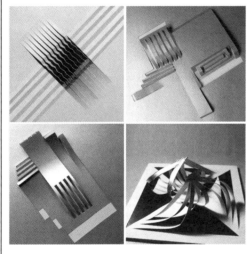

图 2-15　平面立体化 1

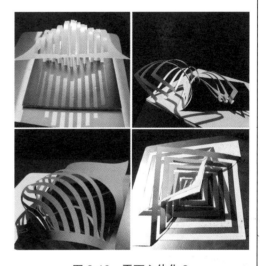

图 2-16　平面立体化 2

所谓"构成"，即形成、造成，是形态结构和配置的方法。在设计学中，"构成"与"构造""结构"相通，是将设计要素构成有形的图形或物体。就像用同样的砖瓦可以造出不同的房子一样，用相同的元素可以构成不同的形态，产生不同的语义。如图 2-17 所示，"箭头"作为元素可以产生"集聚""速度""方向"等不同语义的图形。所以，构成有其独特的方式和规律，本质上是一种组合方式。

从设计角度上讲，构成的意义是建造新的时空秩序，通过组织结构带来形的质

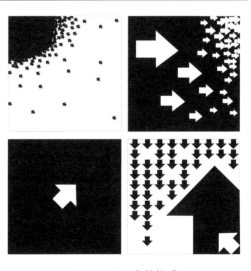

图 2-17　元素的构成

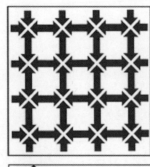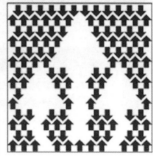

图 2-18　箭头的组合

图 2-19　激活黑白空间

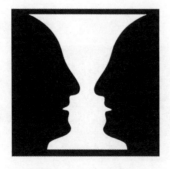

图 2-20　鲁宾之杯

变，这种质变会带来以下四方面的意义。

整体大于部分之和： 排列与组合是构成的基本方式之一，即把元素按一定的规律集合为一个整体。把箭头作为元素，集合的结果多种多样（图 2-18）。产生的新形态虽然都包含着箭头的元素，但新形态之间的性质却不同，所传达的语义也不同。它们虽然都带有箭头的某种性质，但却不是箭头形态的扩展。这种新形态是元素集合在一起时产生的，而且新形态的整体性使它的性质大于元素相加之和。

激活空间： 在图形构成中，元素的排列组合会产生空间的割裂、分离、封闭，使得空间缺少活力而变得死气沉沉。特别是通过聚集，会把主要的视觉活动集合在某个区域而导致空间空洞无物，形成所谓"呆滞""无生气"的局面。图 2-19 中的两个图形运用元素的黑白相间的处理，激活了黑、白两个空间，形成虚实交互、通气、呼应的氛围。要完善图形，必须激活空间，促使空间对话。

虚实翻转： 中国画在空间的整体布局上强调虚实相间。笔墨之处称为"实"，留白就是"虚"。所谓"虚空间"就是"实空间"之间的空隙，虽然不是实体，但不是无作用的空间。著名的"鲁宾之杯"图形（图 2-20）就是典型的虚实翻转图形，随着视觉关注点的变化可以

产生两个图形：黑色图形（即实空间）是左右两个人的侧面图形，而空白部分（即虚空间）却形成了一个高脚杯的图形。但是，这两个图形不会同时被知觉出来，当一个图形突出来时，整个图形的其他部分就会退到后面成为背景。所以说，虚实翻转图形只能被感知到两个组织结构中的一个，人不可能同时看见高脚杯和人的侧面。图形和背景是一对双重结构，一个依赖另一个，图形依赖背景，背景也依赖图形。图2-21是以箭头为元素组成的两个图形，其共同的特点是黑白箭头形成上下、左右"对流"的图形。

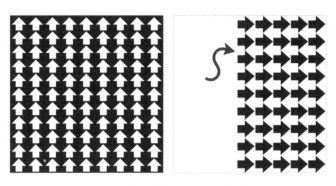

图2-21　虚实空间是相反运动的箭头

意外形态：在构成过程中，当元素与元素结合时常常会有"意外"新空间的产生，这是赋予整体以新质的一个重要方面。"意外"指在构成过程中偶然产生的，可能超出事先的预想，有随机性。图2-22是以箭头为元素的平面构成，基本形错位组合，在意外中产生的结合制造了上下和正反旋转的流动感。这是变偶然为必然，充分利用意外新空间的例子。意外形态产生的意义是，超越了常规形式，打破了习惯样式。

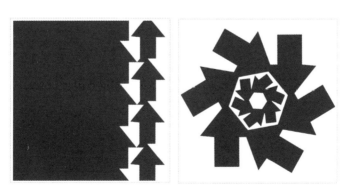

图2-22　意外产生的形态

在几何学中，点、线、面各有自己的概念和定义。作为视觉元素，这些定义在与其他要素的相互关系中才能成立。元素构成就是在探讨各种各样的可能性。人的视觉感知是随着形态元素之间的关系变化而变化的，正是这种变化不定才产生了无穷的视觉形态。

设计课题 **6**

箭头的语义

设计要求：以"箭头"为构成元素，用点、线、面的构成表达秩序、网络、方向、速度、积聚、发散、点击、波动、飘逸、流畅等语义。

作业规格：每小格尺寸为 6cm×6cm，按 A4 版面排版，黑白打印（图 2-23)。

图 2-23　箭头的语义 / 王诗汇

设计课题 **7**

元素构成

设计要求：以数字或英文字母为素材，用以下 6 种元素做构成设计：点、直线、曲线、面、体、虚实翻转。精心选择与内容相适合的字体进行排列组合，要充分体现字体本身所具有的表现力，提高文字的视觉传意和情感传达能力。

作业规格：每小格尺寸为 6cm×6cm，按 A4 版面排版，黑白打印（图 2-24 ~ 图 2-26)。

点		
	直线	曲线
面	体	虚线 翻转

图 2-24　元素构成 / 李敏菡

图 2-25　元素构成 / 张傲　　　　图 2-26　元素构成 / 范卓群

设计课题 **8**

正方形

设计要求：用四个方块表达以下语义：秩序、醒目、拥挤、紧张，尝试开发几何形象。运用以下构成方法：对比、均衡、辐射、韵律、节奏、重叠、对

称，通过改变正方形的大小、方向、空间和位置，来探索各种形式的相互关系。

作业规格：每小格尺寸为 4cm×4cm，按 A4 版面排版，黑白打印（图 2-27）。

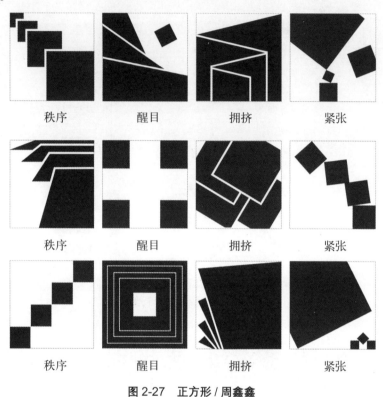

秩序	醒目	拥挤	紧张
秩序	醒目	拥挤	紧张
秩序	醒目	拥挤	紧张

图 2-27　正方形 / 周鑫鑫

设计课题 **9**

曲面

设计要求：自然界中存在着许多的曲线和曲面，建筑、雕塑、家具等人造物上优美的曲线和曲面不断影响着人们对美的认知。本课题借助一张纸，通过创作者的双手创作一个曲面造型。注意：不要通过画草图获得预想方案，直接动手制作，依靠直觉判断，在有意与无意中探索造型的可行性。制作 10 个草稿，逐个进行评估，选择其中 1 个制作正稿，根据作品寓意可选择彩色纸制作。

作业规格：纸张尺寸见图 2-28。用 8 寸纸盘。为作品拍照，按 A4 版面排版，彩色打印（图 2-29）。

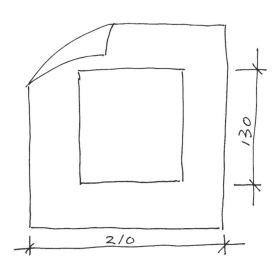

图 2-28 曲面纸（单位：mm）

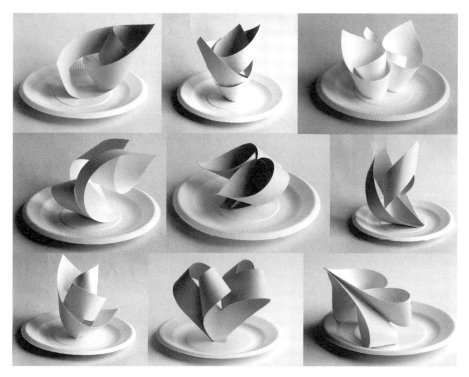

图 2-29 曲面 / 余德俊、王相洁、章可增、吴雄文、

徐麟波、徐洪猛、欧成成、林文霞、刘万峰

2.2 文字

作为传达的工具，文字具有无可替代的作用。在视觉设计中文字是重要的设计元素。一方面，文字通过"读"的语言特征直接表达确切的语义，传达的内容具体而又准确，人们可以用文字进行逻辑推理；另一方面，文字的字体和排列又具有审美和视觉传达的功能属性，通过被"看"表现出强烈的形象特征，给人留下深刻的视觉印象。

由于文字具有"读"和"看"的双重特征，因此在视觉设计中占有非常重要的地位。每个文字在视觉上都占有一个独立的空间位置，当视角拉近时，不仅要关注有形的笔画，还要关注笔画和笔画之间的空间。这些空间形状会产生一定的张力，因而具有美感和视觉吸引力。这无数块面的组合使字体设计因丰富的表现力的不平衡而具有运动趋势，但当众多的空间并置时，这些运动趋势可能相互抵消，也可能此消彼长。图 2-30 就是在探讨字与字、行与行之间的空间变化所带来的视觉变化，以及产生的不同语境。从这些作品中可以看出，字体作为点、线、面元素，不管存在于画面的何种位置，实际上都是一种空间布局，通过排列产生不同的视觉效果。而文字结构空间不仅存在于字符设计中，也存在于字体排列中，设计师要擅长利用不同空间进行视觉上的表达。

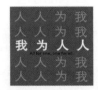

图 2-30　文字元素

拉丁字母和汉字笔画是构成文字最基本的符号元素，它们在组成单词或文字之前毫无意义，一旦组成了单词或文字便开始表达一定语义。例如图 2-31 分别表达"响声"与"安静"的文字构成设计，一动一静的排列与组合使文字具备更丰富的情绪。当这种情绪被阅

读和理解时，文字在头脑中的形象便被创造出来。而字体笔画即刻转化为概念符号，创造新的情绪。

图 2-31　文字构成设计

设计课题 10

文字的空间构成

设计要求：以字符为素材，从下列主题中任选四个主题进行点、线、面构成设计：秩序井然，节奏韵律，活力动感，空间透视，局部特写，扭曲变形，视觉错觉，人物肖像。

作业规格：每小格尺寸为8cm×8cm，按A4版面排版，黑白打印（图2-32、图2-33）。

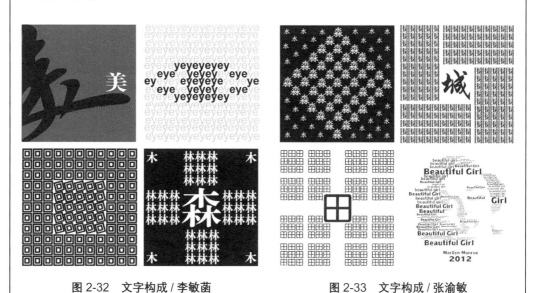

图 2-32　文字构成 / 李敏菡　　　　　图 2-33　文字构成 / 张渝敏

就像语调或表情可以表达不同的含义，文字本身、文字字体、文字排列可以与字面含义相符，进行意义的表达和延伸；也可以与自身的含义不同甚至相反，形成一种多元的富有张力的视觉语言。中文字体分为宋体、黑体、圆体、楷体、隶书等，西文字体分为衬线体、无衬线体、花体等。不同的字体家族有着不同的性格特征，分别适用于不同的内容场景。中文的黑体、西文的无衬线体的笔画结构比较平均，给人感觉稳重大气；中文的宋体、西文的衬线体的细节更为丰富，富有装饰感，给人感觉精致高雅；中文的楷书、隶书和西文的花体，很大程度上是从书写样式演变而来，让人感受到文化气息（图 2-34）。

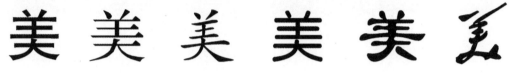

| 黑体 | 宋体 | 楷体 | 圆体 | 隶书 | 草书 |

无衬线体　　　　　　　　　衬线体　　　　　　　　　花体

图 2-34　中文与西文的字体样式

每种字体样式还能传达出"轻重感"，这就是"字重"的概念。相对于字体的笔画粗细程度，字重可以理解为字体的视觉分量。笔画越粗的字体感觉分量越重，笔画越细的字体分量越轻。不同字重的字体分量感是不同的，可以用来区分所承载的内容。例如粗字体可用于标题或者文中需要强调的部分，常规字体或细字体适用于大篇幅正文。国际标准化组织（ISO）规定了字重的 9 个级别，由细到粗依次是特细（ultra light）、非常细（extra light）、细（light）、标准（regular）、适中（medium）、次粗（semibold）、粗（bold）、非常粗（extra bold）、特粗（ultra bold），见图 2-35。

A A A A A A A A A
美 美 美 美 美 美 美 美 美
特细　非常细　细　标准　适中　次粗　粗　非常粗　特粗

图 2-35　字重的 9 个级别

文字排列

　　设计要求：以中英文名人名言为素材，从下列表现手法中任选四种进行文字排列设计：均衡，对称，对比，发射，节奏，比例，互衬，动感。精心选择与内容相配的字体进行排列组合，要充分体现字体具有的表现力，提高文字的视觉传意和情感传达能力。可以用色彩表达。

　　作业规格：每小格尺寸为5cm×6cm，按A4版面排版，彩色打印（图2-36、图2-37）。

图 2-36　文字排列 / 魏冬玲

图 2-37　文字排列 / 汪永清

设计课题 **12**

图文构成

设计要求：以点、线、面为图形素材，中英文名人名言为文字素材，进行图文构成设计。精心选择与内容相配的字体进行排列组合，要充分体现字体具有的表现力，提高文字的视觉传意和情感传达能力。可以用色彩表达。

作业规格：每小格尺寸为5cm×6cm，按A4版面排版，彩色打印（图2-38、图2-39）。

图 2-38　图文构成 / 孙樱迪

图 2-39　图文构成 / 魏曦月

2.3　图形编码

图形既是信息与知识的参照符号，也是人类创造能力的直观表达，发现图形是设计师的基本能力。大脑可以看作是一系列相互连接的图形处理模块，视觉世界的图形输入会激活相应的响应模式。图 2-40 是 2008 年北京奥运会体育图标，以点和线为设计元素，在易识别、易记忆、易使用上达到了很高的水平，既体现了鲜明的运动特征和丰富的文化内涵，又达到了图形与语义的和谐统一。

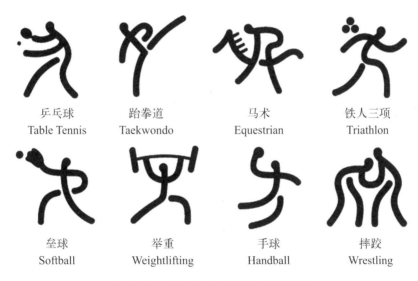

乒乓球 Table Tennis	跆拳道 Taekwondo	马术 Equestrian	铁人三项 Triathlon
垒球 Softball	举重 Weightlifting	手球 Handball	摔跤 Wrestling

图 2-40　2008 年北京奥运会体育图标

信息传播是编码与解码的过程。传播学家威尔伯·施拉姆在 1954 年提出了"信源—编码—信号—译码—目的地"的传播模式。这个模式将原信息看作"信源"，将图形设计看作"编码"，图形是通过编码构建的语言形态，称为"信号"，受众接收信号的过程是"译码"，受众的认知实现就是"目的地"。所以，编码是信息传播最重要的环节，也是传输信息的视觉转化环节。

图形编码的多样性和灵活性，确定了图形符号具有极强的形象性和表征性，这些看似简单的图形符号承载了丰富的语义内涵。信息的符号化传播方式有两个优势：一是将信息转化为视觉图形，具有直观性强、容易识别、便于记忆的特点，经历多次传播后还能最大程度地保留与原信息的一致性；二是视觉图形可以大大提高信息的传播速度，容易直观地被受众接受，可以直接唤起受众大脑中原本储存的记忆，有助于受众接受与解读（图 2-41）。

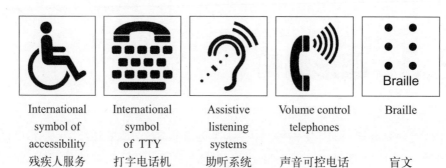

International symbol of accessibility	International symbol of TTY	Assistive listening systems	Volume control telephones	Braille
残疾人服务	打字电话机	助听系统	声音可控电话	盲文

图 2-41　国际残疾人服务标识图形

　　传播者和接受者必须遵循共同的符号编码和解码规则，才能实现信息的还原与意义重建。图形编码与解码，遵循的是规则与语境共存的编码系统——视觉语法规则，不像语言系统那样必须遵循严格的语法。视觉语法规则是以人脑天生具有的形象记忆为依据，实现图形符号意义的转译与解码。图形特征给受众传递不一样的信息。对图形位置、空间以及图形之间的相互关系进行设计编码，强化特征，可以达到"醒目"的效果。具体方法见图 2-42。

方向	位置	形状
尺寸	重量	凸凹
明暗	运动	纹理

图 2-42　图形编码方法

设计课题 **13**

语义传达

设计要求：以几何形、图形符号为元素，从下列选题中任选四个，用图形来传达语义。① 请珍惜水资源！（环境保护）② 用心点燃希望，用爱撒播人间。（希望工程）③ 用爱心为生命加油！（公益）④ 停止战争，为了孩子！（和平）⑤ 千万别点着你的烟，它会让你变为一缕青烟。（加油站禁烟）⑥ 凡向鳄鱼池投掷物品者，必须自己捡回！（动物园）⑦ 水龙头在哭泣，请擦干他们的眼泪吧！（节约用水）⑧ 谁愿意和尼古丁接吻？（戒烟）⑨ 也许，你的指尖夹着他人的生命——请勿吸烟。（禁烟）⑩ 今天存入一滴水，明天拥有太平洋。（保险）⑪ 一根火柴能毁灭万顷森林！（森林防火）⑫ 粗心大意可能会使你丧失一切。（消防）

作业规格：每小格尺寸为 5cm×6cm，按 A4 版面排版，彩色打印（图2-43）。

请珍惜水资源！

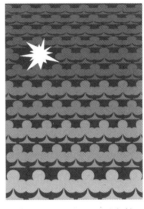
一根火柴能毁灭万顷森林！

凡向鳄鱼池投掷物品者
必须自己捡回！

粗心大意可能会使你
丧失一切。

图 2-43 语义传达 / 周鑫鑫

第 **3** 章

语义

学习 内容	图形符号、隐喻与图形模式。
学习 目的	① 学习认知心理学、符号学原理，提高观察能力和感悟能力。 ② 通过对自然和构成语言的解读，激发创新设计意识。 ③ 激活右脑思考模式，善于发现各种可能性，为专业学习打下良好的基础。
教学 方式	① 理论讲授、课题设计、现场辅导。 ② 以小组为单位，交流、发表作品，教师点评。
学习 要求	① 学习符号学原理，掌握认知事物的方法，应用于设计。 ② 通过大量的课题训练，提升视觉设计认知能力，丰富设计语言。 ③ 利用课外时间去图书馆、上网搜寻相关资料，拓宽知识面。
作业 评价	① 具备资料收集和综合表达能力。 ② 有所创新，而不是对现存作品进行模仿。 ③ 态度认真，作业整洁，制作精良。
阅读 书目	① 罗兰·巴尔特.符号学原理 [M].李幼蒸，译.北京：中国人民大学出版社，2008. ② 赵毅衡.符号学：原理与推演 [M].南京：南京大学出版社，2016.

3.1 图形符号

　　说起"香蕉"这个词，我们立刻会在头脑里闪现香蕉的文字或香蕉的形象，这几乎不用思考就能自然而然作出反应。这是为什么呢？因为我们熟知这种水果以及相应的文字。这个过程中，"香蕉"是一种语言，大家在脑子里迅速反应的香蕉形象和文字是香蕉这种植物的意义代表者。即使没有拿出香蕉这个实物，仅仅说出"香蕉"这个词，大家也能迅速联想到香蕉，甚至能感觉到香蕉特别的香甜味。可以说，语言文字和实物（或者是图形符号）都可以成为意义的传达者。进一步探讨就会发现，语言文字和图形符号在意义构成上是有差异的。譬如，用文字表达含义：

　　"箭头"意味着箭头；

　　"餐具"意味着餐具；

　　"鸽子"意味着鸽子。

　　用图形符号表达含义会有变化（图 3-1）：

图 3-1　图形符号的意义传达

　　箭头意味着前进、方向、步骤等；

　　餐具意味着餐厅、用餐的地方等；

　　鸽子意味着和平、爱情、希望等。

　　这个例子引出了符号学的两个重要概念：能指和所指。"能指"是语言符号的形式以及特定指代；"所指"是语言符号所代表的意义。比如鸽子，该词的发音"ge zi"以及"一种特定的鸟"就是它的"能指"，而大家熟知的"和平"含义则是鸽子的"所指"。所以，"能指"和"所指"是不可分割的，但也不是自然形成的。譬如，鸽子作为和平的使者和"能指"（即这种鸟本身）没有必然的联系，而是约定俗成的。

　　在远古时代，人类把鸽子看作爱情的使者。传说在古巴比伦，鸽子是爱情与生育女神

伊斯塔尔身边的神鸟。在后来的《圣经》中，衔着橄榄枝的鸽子被赋予和平、希望的含义。近代把鸽子作为世界和平的象征，是源于著名画家毕加索在 20 世纪 50 年代初为纪念在华沙召开的世界保卫和平大会，画了一只昂首展翅的鸽子，智利诗人聂鲁达把它称为"和平鸽"。从此，鸽子作为世界和平使者为各国所公认，和平鸽雕塑和图案遍布世界各地。图 3-2 是北京街头的和平鸽雕塑。

图 3-2　和平鸽雕塑

"能指"与"所指"是语言学家索绪尔在论述语言符号性质时提出来的一对概念。这个概念可以帮助我们分析理解一个事物是如何来表达另一个事物的，以及图形符号意义构成的要素。"能指"与"所指"这一对概念在意义构成中有以下三个特点。

多重性： 同一能指可以对应多个不同的所指；同一所指也可以拥有多个不同的能指。受文化习俗的影响，在中国人心目中仲秋十五夜晚的月亮最美、最牵动人心。古人常有望月思乡的诗句，现在的人们用月亮代表对恋人的思念以及对亲人、家乡的想念（图 3-3）。歌曲《十五的月亮》生动地诠释了这种情感。一个月亮（即能指）对应了三种所指：美丽、团圆和永恒。另一方面，同一个月亮的所指也可以拥有不同的能指，如"婵娟""玄兔""太阴"。

相关性： 能指与所指之间存在着必然的因果关系，而不是任意想象的。比如：骷髅意味着"死亡""剧毒物品"；电灯泡意味着"被点亮""灵感来了"；舵盘意味着"舵手""能把握方向的"（图 3-4）。

图 3-3 十五的月亮

图 3-4 具有因果的指代关系

独特性：能指与所指受思想观念的指导，其含义是经过特别规定的，如果不了解其背景知识是难以理解的。例如核辐射标志在外形（能指）上难以分辨，其象征性（所指）就更加模糊（图 3-5）。绝大多数人没见过核放射性物质长什么样，如果没有一定知识是无法理解的。想象一下，现在的核电所产生的废料即使经过处理其毒性在数万年之后依然有害，如何将这些信息有效地传递给远在千年后的人们呢？

图 3-5 核辐射标志

设计课题 14

能指与所指

设计要求：能指是语言符号能够指称某种意义的成分。所指是语言符号所指的意义内容。从下列代表"能指"的词语中挖掘出尽可能多的含义——"所指"，并用恰当的形式表达出来。词语有：月亮、玫瑰、高跟鞋、钟表、松树、秤、老虎、老鼠、苍蝇、蛇、鸳鸯、狗。

作业规格：按 A4 版面排版，彩色打印（图 3-6、图 3-7）。

图 3-6　高跟鞋的能指与所指 / 魏曦月、黄盛宏、郑炜杰

图 3-7　苍蝇的能指与所指 / 汪永清、沈莉、严胡岳

3.2　隐喻

　　人们常常借用一些具体事物来描述抽象概念，比如恋爱中的人会用"甜如蜜"之类的词语来表达感受到的生活体验。在生活中这叫"打比方"，在中小学的语文课上这叫"比喻"，在视觉设计中则称为"隐喻"。它是把难以言表的、未知的东西变换成熟知的事物进行传递的方式，是通过寻找事物之间暗含的相似性来获得启发性思考的形式。

　　隐喻是认知理论的一个重要概念，是基于两种语境之间的对话。其妙处在于人们一般不苛责隐喻严丝合缝，而是传神最好。正因为放松了对逻辑的苛求，就容易接受这种内心的观照。传神的隐喻有一种穿透力，可以跨越两种语境之间微妙的鸿沟。比如在日常生活中会发现一些很有趣的词语，如山头、半山腰、山脚等，这是用人体的概念隐喻山的部位，尽管两者在外形上没有任何相似之处。在词典里可以找到许多这样的词，如虎头蛇尾、鼠目寸光等。而标志符号的建构同样基于两种不同事物之间的相似性形象表达出来。比如关于男与女的隐喻有：阴阳、天地、日月、龙凤、风月等（图3-8）。世界各地的"厕所"图标除了体现文化特色外，都是用隐喻的手法来设计的，如图3-9所示。

图 3-8　男与女

图 3-9　男与女的隐喻图形

中国古代文化中就善于用隐喻的方法将事物抽象化、概念化，比如"祥云"隐喻"吉祥"，"牡丹"隐喻"富贵"等。又如，鱼作为生物，在水中可以自由遨游，给人以自由的联想，庄子思想中自由潇洒的观念被赋予到鱼的身上。由于鱼类强大的繁殖能力，在民间就把鱼纹作为多子多福的象征（图3-10）。此外，以图形作为宗教符号的隐喻也比较常见，莲花纹作为佛教的象征在魏晋以后比较流行，仙鹤则作为道家的象征（图3-11、图3-12）。

图 3-10　古代鱼纹

图 3-11　莲花图案

隐喻的两个显著目的是抽象事物的具象化和具体事物的可视化。

抽象事物的具象化：中国古代智慧中用"阴阳"来说明宇宙万物对立统一、相互渗透、相互作用、相互转化的现象，并用阴阳八卦图形象地诠释了这一概念，如图3-13所示。

图 3-12　仙鹤图案

图 3-13　阴阳八卦图

具体事物的可视化：将具体事物的特征进行抽取、转换、映射、抽象和整合，用图形方式表示特征和语义的过程。借助视觉设计将事物以"信、达、雅"的方式展现出来。通过可视化设计，将复杂、抽象的概念、技术、数据等进行优化，为用户提供清晰、有效、易于理解的信息，如图 3-14 所示的天气图形符号。

提高隐喻设计能力可以从两个方面入手：一是先记住一种事物的形象，再仔细观察其他的事物，从中发现两者之间的相同之处；二是可以随机选取两个物体，从某一方面进行比较，找出两个物体暗含的相似性。

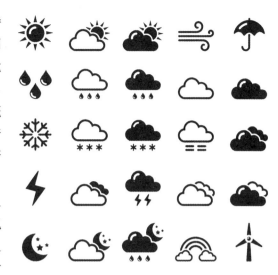

图 3-14　天气图形符号

这就需要模糊事物的界限，持一种自由、开放、游戏的心态，这是让隐喻发挥作用的重要心理条件。

视觉设计本质上是信息的传达，信息的传达无论采用直白还是隐晦的方式，都是以形态呈现出来，而形态的选择和呈现的过程需要考虑受众的认知水平，找到合理的隐喻。这种隐喻可以是某物的象征，也可以是抽象概念。隐喻是对信息材料的重构，通过对核心要素的"凸显"，发掘其本质特征，使加工和重构成为可能，而加工和重构的基础是以可理解的形态来表达信息的本质或特征。图 3-15 是"老与少"的设计作业，设计者采用两个概念的象征物作出了视觉呈现。设计中，作为传播手段的隐喻是隐秘性和可理解性的平衡。过于隐晦会偏离信息传递的目的，过于直白则会让人曲解信息的意义，降低了信息传递的有效性。图 3-16 所示的是"出与入"的设计作业，设计者没有从空间方位上寻找表达的方式，而是用生活中常见的事物来隐喻"出"与"入"的概念。

设计课题 15

隐喻

设计要求：从"老与少""出与入""男与女""优与劣""新与旧"中任选一对做隐喻练习。充分发挥想象力，通过联想、象征、类比等不同的方法，赋予对象物以新的概念。表现手段、工具不限。

作业规格：按 A4 版面排版，彩色打印（图 3-15、图 3-16）。

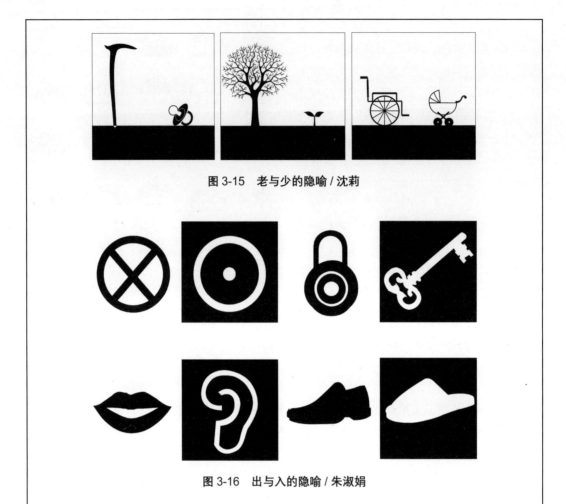

图 3-15　老与少的隐喻 / 沈莉

图 3-16　出与入的隐喻 / 朱淑娟

设计课题 16

发现隐喻

设计要求：把两个看起来没有什么关系的事物联系起来产生联想，在"相似性"中发现隐喻。

参考选题：杭州的保俶塔和竹笋哪个更挺拔？时装模特走的台步和金鱼哪个更优美？气球和蜻蜓哪个更轻盈？变形金刚和大卫雕像哪个更酷？石子路面和鳄鱼皮肤哪个更粗糙？或自拟题目。

作业规格：要求将相关图片编辑在九宫格里。每小格尺寸为 5cmX5cm，按 A4 版面排版，彩色打印（图 3-17 ~ 图 3-19）。

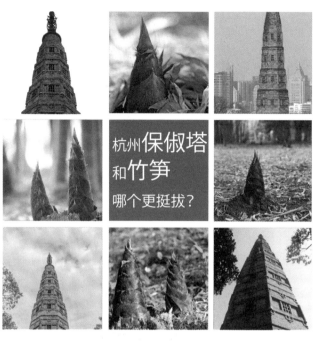

图 3-17 发现隐喻 / 陈婷

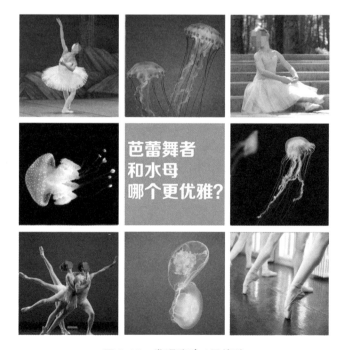

图 3-18 发现隐喻 / 吴佳璐

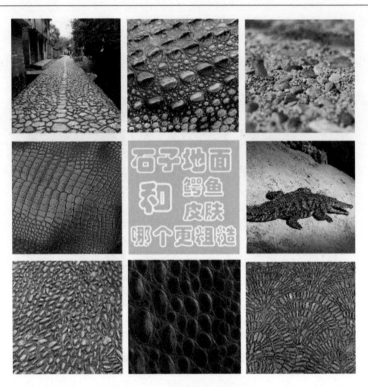

图 3-19 发现隐喻 / 褚明悦

设计课题 17

莫比乌斯

设计要求：在一张正方形的卡纸上任意剪一刀，然后做一个仅有一个面和一条边的曲面造型。

方法：先试做 10 个草稿，尝试剪开的各种线型（直线或曲线）对整体造型及曲面的影响，然后对 10 个草稿进行逐个评估，选择其中 1 个能充分体现材料特性、曲面舒展、翻转自然的造型，并对其复修正，画出结构图，用彩色纸制作正稿。运用隐喻的思考方法将作品与学校、学院、图书馆、社团等机构的理念和形象产生关联，赋予新的概念。在形态、意义、色彩等方面作完整表达。

材料：彩色纸（210mm×210mm）、6 寸纸盘、白乳胶。

作业规格：制作作品模型，对作品多个角度拍照，按 A4 版面排版，彩色打印（图 3-20~图 3-22）。

形象定位：
丽水职业技术学院龙泉分院行政楼
形象寓意：
以莫比乌斯的形态构成一个向上、
进取的形象，展示出充满希望、奋
勇向上的思想
形象隐喻：
向上、进取、拼搏

图 3-20　莫比乌斯 / 雷舒雯

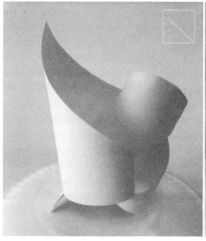
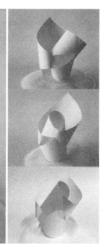

形象定位：
丽水职业技术学院龙泉分院宿舍楼
形象寓意：
以流畅、互相环绕的曲线表达如怀抱般温
暖的感受，表达了宿舍环境温馨的氛围
形象隐喻：
包容，温暖，成长

图 3-21　莫比乌斯 / 张媛媛

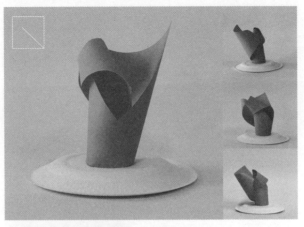

形象定位：
丽水职业技术学院校龙泉分院操场
形象寓意：
以莫比乌斯环的形态构成一个开放、舞动的
形象，表达出齐心协力、思想碰撞的内涵
形象隐喻：
开放，舞动，成长

图 3-22　莫比乌斯 / 刘芳欣

3.3　图形模式

　　发现模式是我们感知世界的路径之一。大脑本质上是相互连接的图形模块的处理器，由外部世界的图形激活相应的认知模式。譬如交通信号灯的三种颜色红、黄、绿，分别代表禁止通行、等待和允许通行（图 3-23）。这是用色彩进行模式管理的典型例子，明确、快速、简洁的非文字、跨文化的传播手段含义明确，为全世界所通用。

　　色彩是最具文化隐喻的设计元素，世界各民族都有自己的色彩运用和禁忌系统。比如：在伊斯兰国家绿色意味着青春和希望；

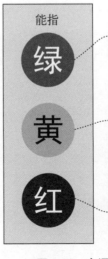

能指

绿

黄

红

所指：给人以顺畅、安全的感觉。允许车辆、行人通行。

所指：给人以警惕、注意的感觉。预告红灯即将亮起，不准车辆、行人通行。已经越过停车线的车辆可以继续通行。

所指：给人以危险、警告的感觉。禁止车辆、行人通行。

图 3-23　交通信号灯的能指与所指

在中国红色意味着喜庆吉祥；在古代中国黄色则是皇帝的专用颜色。由于文化的不同，一种色彩的"能指"可以有许多截然不同的"所指"。比如红色在西方代表血腥，而在我国是革命、正义的象征，在过去就有人提出要把信号灯的红色改成代表"前进"的含义，而不是"停止"。所以，交通信号灯三种颜色的指代意义能在全世界达成一致的共识实在是个"奇迹"。当然，确定三种颜色的指代是基于一种科学认定：红色光的光波最长（620～760nm），即使在恶劣天气，红色光要比其他色光更加便于分辨。

实际上，这三种颜色的指代已成为现代人的认知模式，电器开关以及计算机操作界面等都是基于这个模式。如果设计者无视这个模式，操作者就会陷入无所适从的局面。就像不懂交通信号灯规则的人无法在现代都市里开车一样。所以，视觉设计一定要研究现实生活中的认知模式。从某种意义上说，人在日常生活中不断积累各种不同的认知模式，把心理预期和判断建立在这些模式上，并不断地把新的观察和经历融合在这些模式里面。事实上，当观察和经验迫使我们创造另一个模式时，就构成了新的"发现"。

图 3-24　时钟的两种显示模式

图 3-24 是时钟的两种显示模式：模拟模式和数字模式。虽然都是显示时间，但不同模式给人的感觉是不一样的：模拟模式通过三个指针一分一秒的运动过程展现了时间的连续性，过去、现在、未来之间似乎存在一定关系；而数字模式只能看到当前的准确时间。前一种模式具有丰富性和连续性，后一种模式则具有直接性和明确性。所以，同样的概念，不同模式所传递的意义是不一样的；模式也是建构意义的有效工具。而发现模式是感知外部世界的路径，大脑可以被看作是一系列相互连接的图形处理模块，来自视觉世界的图形输入会激活相应的认知模式。图 3-25 所示的是意义构建的五种模式。

递进模式： 反映事物各种因素之间随着层级的深入而不断加深的关系，可以采用既有层级感又能表示程度加深的图形来表达这种关系。"金字塔"图形最能体现这种关系，

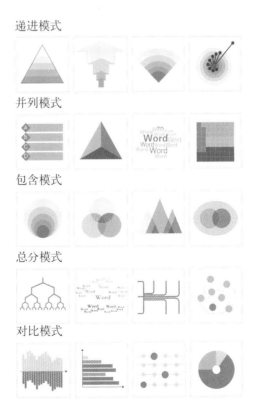

图 3-25　意义构建的五种模式

从底部向上收拢体现逐级提升的概念。而倒置的"金字塔"则能体现深入的概念。

并列模式：用来描述事物的各个方面，以及相对独立的要素体现。在选择描述并列关系的图形时，要维持各要素之间的并列关系。

包含模式：描述事物母集合与子集合之间的关系。子集合完全包含于母集合之内，而各个子集合可以是相互独立的关系，也可以是相互交叉的关系。表示包含关系的图形种类很多，一般情况下可以根据子集合之间的关系分为两类：无交叉包含图形和交叉包含图形。

总分模式：反映事物的总述与分述的关系。描述总分关系的图形必须保证有细分的态势，如树状图。一般情况下，可以按照总分关系的层次分为单层总分关系和多层总分关系。

对比模式：通过对事物各种因素之间的排列，能一目了然地呈现出因素之间的对比关系与变化趋势，如柱状图、点状图、饼状图等。

钱学森把文学、艺术、美学归为"性智"，把自然科学、数学科学、系统科学归为"量智"，集大成者得智慧。智慧由两大部分组成：量智和性智，缺一不成智慧。那么什么是量智和性智呢？他认为现代科学技术体系中的数学科学、自然科学、系统科学、军事科学、社会科学、思维科学、人体科学、地理科学、行为科学、建筑科学十大科学技术的知识是性智与量智的结合，主要表现为"量智"；而文艺创作、文艺理论、美学以及各种文艺实践活动也是性智与量智的结合，但主要表现为"性智"。性智与量智是相通的。量智主要是科学技术，科学技术总是从局部到整体，从研究量变到质变，"量"非常重要。当然，科学技术也重视由量变所引起的质变，所以科学技术也有性智，也很重要，大科学家就尤其要有"性智"。性智是从整体感受入手去理解事物，是从"质"入手去认识世界。图 3-26 用图形诠释了大成智慧学。

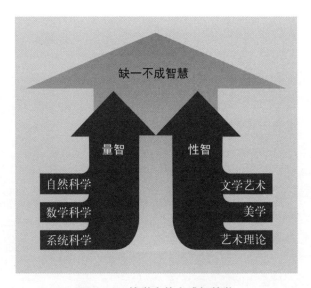

图 3-26　钱学森的大成智慧学

设计课题 **18**

概念模型

设计要求：从下列概念中选择制作概念模型图解，也可以自选概念：左右脑理论、弗洛伊德人格论、生命的质量、潜意识、三国鼎立、老龄社会、三权分立制度。先在速写本上画草图，再用电脑制作正稿。

作业规格：每小格尺寸为 5cm×5cm，按 A4 版面排版，彩色打印（图3-27）。

可持续发展

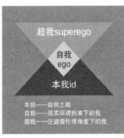

弗洛伊德人格论

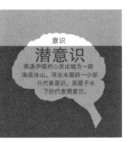

意识和潜意识

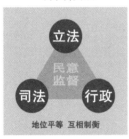

孟德斯鸠三权分立

生命的质量

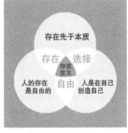

萨特的存在主义

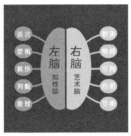

左右脑理论

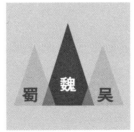

三国鼎立

老龄社会

图 3-27　概念模型 / 张梦霞

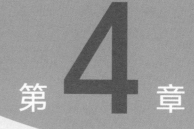

第**4**章

色彩

学习内容	色彩模式、色彩编码、色彩的象征意义与色彩搭配。

学习目的
① 掌握色彩原理、色彩模式等知识，提高在设计中的色彩表达能力。
② 通过对色彩象征意义的解读，提升色彩的表现力。
③ 掌握色彩搭配原理，并运用于设计实务中。

教学方式
① 用多媒体课件进行理论讲授。
② 以小组为单位，进行实物观察、描绘，教师进行辅导和讲评。

学习要求
① 通过学习色彩理论，学会图文与色彩设计的方法。
② 加强色彩语言的存储和解构能力，丰富想象力。
③ 提升发现和应用色彩的表现力以及动手能力。

作业评价
① 具有资料采集和综合表达能力。
② 有所创新，而不是对现存作品的模仿。
③ 态度认真，作业整洁，制作精良。

阅读书目
① 约瑟夫·阿尔伯斯.色彩构成 [M].重庆：重庆大学出版社，2012.
② 伊达千代.色彩设计的原理 [M].北京：中信出版社，2011.

4.1 色彩模式

我们从小就对色彩充满好奇，通过辨别色彩认知世界上的万事万物：红红的苹果，黄黄的香蕉，绿绿的叶子，红、橙、黄、绿、青、蓝、紫七种颜色构成了彩虹的基本颜色。这是对"色相"的初步认识，所以说色相是人脑理解和认识色彩的最初概念。

在商场选购一件衣服，衣服的颜色是选择的重要因素。是选择蓝色、红色、黄色还是其他颜色的衣服，这是在区分"色相"；选择浅色的还是深色的衣服，这是在区分"明度"；色彩是偏灰的还是鲜艳的，这是在区分"纯度"。这就是色彩的三要素：色相、纯度、明度（图 4-1）。人们通过对这三个因素的综合考虑，来表达对某个色彩的喜爱。

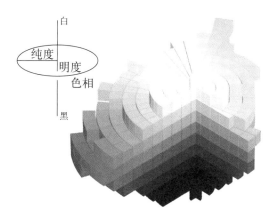

图 4-1 三个维度的色立体

色相，即色彩的样貌，是区分色彩的主要依据，是色彩的最大特征，如红、橙、黄、绿、青、蓝、紫等。在色彩学中，色相是描述色彩的基本属性，指的是色彩在光谱中的位置，即色彩在色相环上的位置。色相的名称，即色彩与颜料的命名有多种类型与方法，最典型的是字母加数字，如大红色是 M100 Y100。而中国有独特的色相名称体系，如花青色、朱砂色、胭脂色、朱磦色、石青色、藤黄色等。

纯度，也称为"饱和度"，即色彩的纯净度。色彩的最高纯度就是色彩的最高浓度。色彩中加入黑色、灰色就会减少色彩的浓度，也就是降低纯度。色彩中加入它的补色，如红色中加入绿色，红色会变灰，纯度也降低了。

明度，即色彩的明暗程度。色彩中加入白色，颜色变浅，明度就提高了。色彩中加入黑色，颜色变暗，明度就降低了。色彩本身有亮暗之分，纯黄色的亮度就比纯红色、纯蓝色、纯绿色的亮度高。将色彩模式切换为灰色，就能看到色彩的亮暗关系。

4.1.1 适合屏幕显示的色彩模式——RGB

RGB 色彩模式中的红、绿、蓝三色称为"色光三原色"，运用的是"加色原理"（图 4-2）。RGB 代表了红（Red）、绿（Green）、蓝（Blue）三个颜色通道，每个颜色通道具有 0～255 个色阶。色阶为 0 时，该颜色通道里完全没有该色光。色阶为 255 时，该颜色通道的色光达到最大值，为最强色光量。当红色色阶为 255，其他颜色通道色阶为 0 时的色彩为纯红色；红色色阶为 0，其他颜色色阶也为 0 时的色彩为纯黑色（没有色光）；红色色阶为 100，其他颜色色阶为 0 时的色彩为暗红色（弱红色光）。因为 RGB 是色光通道，所以多通道颜色叠加，越加越亮，因此称为加色法。可以对比红色色阶为 255 时，绿色和蓝色通道各加 100 时的颜色，红色变亮变浅了。当 RGB 色阶（或称色值）都为 255 时，颜色为白色。RGB 色彩模式几乎包括了人类视力所能感知的所有颜色，是运用最广的色彩模式。

4.1.2 适合印刷的色彩模式——CMYK

CMYK 色彩模式，又称为印刷色彩模式，可应用于印刷机和打印机，运用的是"减色原理"（图 4-3）。CMYK 减色原理是物体表面反射光线的原理。白色可以反射所有波长的光线；黄色颜料只能反射黄色波长的光线；红色颜料反射红色的光线，其余波长的光线被颜料吸收了（减去了），所以我们只看到红色颜料的红色。当两种以上的颜料混合重叠时，比如红色和蓝色，那么红色颜料和蓝色颜料反射的红光和蓝光混合呈现紫色。同时，因为红色颜料吸收除红色以外的所有光线，包括蓝色光线；蓝色颜料吸收除蓝色以外的所有光线，包括红色光线。因此，颜料吸收光线（减色）的特性使得红、蓝颜料混合后的紫色变得更暗一些。当品红、黄、青三原色的颜料等量混合时，所有色光都被吸收了，因此混合出来的颜色变成黑色。

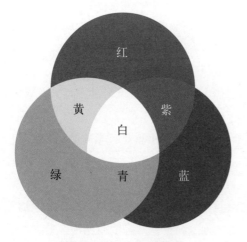

图 4-2 RGB 色彩模式

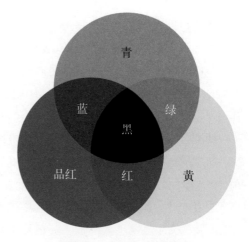

图 4-3 CMYK 色彩模式

4.1.3 基于生理特征的色彩模式——Lab

Lab 色彩模式符合灵长类动物的视觉构造,灵长类动物视觉有两条识别颜色的通道:红绿通道和蓝黄通道,而其他动物视觉基本是一条通道。如果人的视觉缺失其中一条通道,那么就会导致色盲。Lab 色彩模式的色域大于 RGB 和 CMYK。Lab 是由一个亮度通道和两个颜色通道组成的,其中 L 代表亮度,取值 0～100,a 代表从绿色到红色的范围,取值 –128～127,b 代表从蓝色到黄色的范围,取值 –128～127。Lab 色彩模式原理见图 4-4。

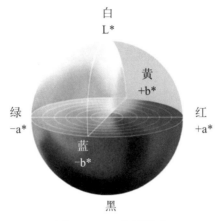

图 4-4 Lab 色彩模式

4.1.4 基于色彩特性的色彩模式——HSB

HSB 色彩模式即色相(Hue)、饱和度(Saturation)、明度(Brightness)模式,近年来在设计领域的应用逐渐兴起。HSB 色彩模式的色相使用 0°～360°从红色到洋红色的色相环表示。HSB 色彩模式的饱和度指色光的纯度,表示颜色中色彩含量的纯度,用百分比来表示。明度指颜色中混合黑色的多少,也是用百分比表示。0% 表示最暗,100% 表示最亮(图 4-5)。

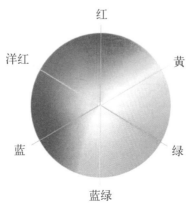

图 4-5 HSB 色彩模式

图 4-6 中分别是 Photoshop 软件颜色面板下的四个色彩模式，以及基于 RGB 色彩通道的 Web 色值。在颜色面板中可见各色彩模式不同的颜色通道，其中 CMYK 色彩模式有 4 个颜色通道，HSB 色彩模式里 H 通道是全色相通道。各色彩模式的颜色通道的数值范围、色彩编码也截然不同。

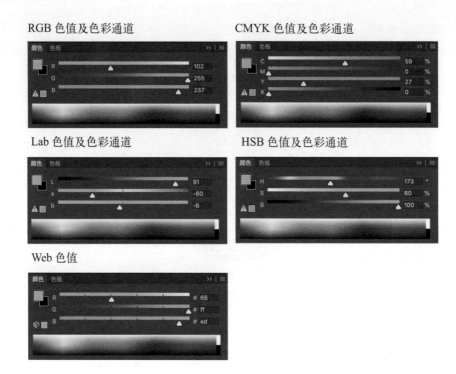

图 4-6　四种色彩模式、颜色通道和 Web 色值

4.1.5　色相环

色相环是按照光谱在自然中出现的顺序排列的。如图 4-7 所示，左边是暖色系，右边是冷色系。彼此相对位置的色彩为互补色。基于减色原理的 CMYK 色彩模式的三原色（青、品红、黄）处于色相环中心，所谓原色是一次色，不能用其他颜料来合成；间色大红、绿色、紫色是二次色，分别由一次色混合而来。橙色、黄绿、蓝绿、蓝色、紫红、红紫是三次色，三次色是由原色和二次色混合而成。3 种一次色、3 种二次色、6 种三次色构成一个 12 色相环。此外，还有 16 色相环、24 色相环等。

24 色相环是以黄、橙、红、紫、蓝、蓝绿、绿、黄绿这 8 个基本色相构成，每个基本色相又分为 3 个色相，由此组成 24 色相环。两个相邻色（即色相环上 15° 角内的色相）属于同色系，相邻的三个色（即色相环上 30° 角内的色相）属于类似色（图 4-8）。

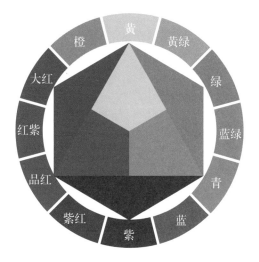

图 4-7　12 色相环

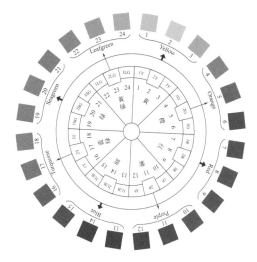

图 4-8　24 色相环

4.1.6　色卡

色卡是一种色彩预设工具，是色彩在某种材质上的体现，是设计师、生产商、用户选择色彩的沟通工具，也是确保色彩一致性的对照标准。在平面设计与印刷行业、彩色涂料行业、服装行业、家居行业、广告行业，不同彩色材料厂商都有其专属色卡。

国际上还有专门生产色卡的品牌商，著名的色卡品牌有潘通（PANTONE，官方中文名为"彩通"）色卡（图 4-9）、德国 RAL（劳尔）色卡、瑞典自然色彩系统（NCS）、日本 DIC 色卡等，在国际上广为通用。国内的 CNCSCOLOR（CNCS）色卡是国家级标准色卡和纺织行业标准色卡（图 4-10、图 4-11），在建筑行业有《中国颜色体系》（GB/T 15608—2006）、《中国颜色体系标准样册》（GSB 16-2062—2007）和《建筑颜色的表示方法》（GB/T 18922—2008）、《中国建筑色卡》（GSB 16-1517—2002）这几种色彩体系和色卡。

图 4-9　潘通色卡

图 4-10　CNCSCOLOR 标准色卡 1

图 4-11　CNCSCOLOR 标准色卡 2

设计课题 19

色彩要素

设计要求：运用色彩三要素原理创作图形，探索色相、明度、饱和度变化而呈现的意蕴。

作业规格：每小格尺寸为 5cm×5cm，按 A4 版面排版，彩色打印（图 4-12～图 4-14）。

高明度

中明度+高明度

色相渐变

色调渐变

明度渐变

中明度

低明度+中明度

纯度渐变

色相与色调渐变

强调色

低明度

低明度+高明度

隔离配色

重复配色

自然配色

图 4-12　明度对比 / 乐可欣

图 4-13　色彩要素 / 李金媛

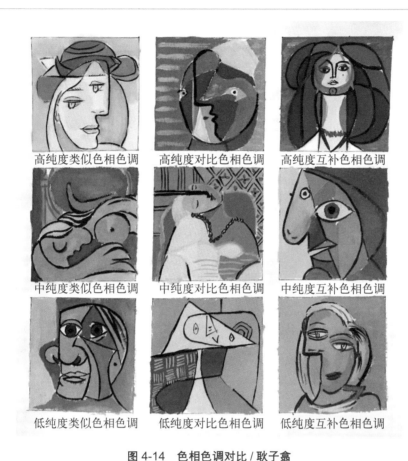

高纯度类似色相色调　　　高纯度对比色相色调　　　高纯度互补色相色调

中纯度类似色相色调　　　中纯度对比色相色调　　　中纯度互补色相色调

低纯度类似色相色调　　　低纯度对比色相色调　　　低纯度互补色相色调

图 4-14　色相色调对比 / 耿子翕

4.2　色彩编码

计算机是如何来表示和识别色彩的？计算机使用的色彩模式是 RGB 色彩模式。红、绿、蓝每个颜色通道的色阶为 0～255，这 256 个色阶在计算机代码中由 00～FF 数值表示，那么 RGB 三个颜色通道的代码表示形式就为（××，××，××）。依次将 RGB 的代码并列起来并以"#"（井号）开头，因此 #FFFFFF 就是白色，反过来 #000000 就是黑色，#333333、#666666、#999999 是不同明度的灰色。这就是 HTML 色彩编码，即色彩的 16 进制代码。按照 RGB 色彩模式，计算机显示的颜色可以有 256×256×256 共 16777216 种。如 PANTONE 的色彩桥梁指南系列色卡就标示了颜色的 RGB 色值、CMYK 色值和 HTML 色彩编码（图 4-15）。

**图 4-15 PANTONE 的色彩
桥梁指南系列色卡**

各种色彩体系的色卡有自己的编码，如 CNCSCOLOR 的色彩编码体系是 7 位数字，由 3 位代表色相的数字、2 位代表明度的数字、2 位代表彩度（饱和度）的数字组成（图 4-16～图 4-18）。

图 4-16 CNCSCOLOR 色卡

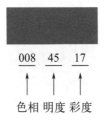

**图 4-17 CNCSCOLOR 的
色彩编码体系**

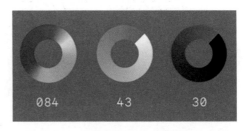

**图 4-18 CNCSCOLOR 色彩编码体系
的色相、明度、彩度**

以 12 色相环中的色彩为例，色彩模式 CMYK、RGB、HSB 的色值及 HTML 的色彩编码如表 4-1 所示。

表 4-1 12 色相环色值及色彩编码

色彩	名称	CMYK 色值	RGB 色值	HSB 色值	HTML 色彩编码
	黄	0，0，100，0	255，241，75	55，70，100	#fff14b
	黄绿	50，0，100，0	153，196，85	81，56，76	#99c455
	绿	100，0，100，0	0，162，89	152，100，63	#00a259
	蓝绿	100，0，50，0	0，165，156	176，100，64	#00a59c
	青	100，0，0，0	0，171，233	194，100，91	#00abe9
	蓝	100，50，0，0	0，113，182	201，100，71	#0071b6

续表

色彩	名称	CMYK 色值	RGB 色值	HSB 色值	HTML 色彩编码
	紫	100，100，0，0	45，52，141	234，67，55	#2d348d
	紫红	50，100，0，0	134，51，139	296，63，54	#86338b
	品红	0，100，0，0	217，48，138	327，77，85	#d9308a
	红紫	0，100，50，0	218，53，93	344，75，85	#da355d
	大红	0，100，100，0	219，56，50	1，76，85	#db3832
	黄橙	0，50，100，0	234，151，62	29，73，91	#ea973e

设计课题 ⑳

我的 2022 年度色

设计要求：为自己设计个人形象标识，选取 1～3 个色彩代表 2022 年的自己。标注专色色卡：RGB、HSB 色值和 HTML 色彩编码，并写出创意说明。

作业规格：A4 版面排版，彩色打印（图 4-19、图 4-20）。

杨小佳 2022年度色

午夜蓝
RGB: 000 030 098
HSB:220°100% 38%
HTML:#001e62

道奇蓝
RGB: 30 133 255
HSB:211°88% 100%
HTML:#1e85ff

深粉
RGB: 255 082 186
HSB:323°67% 100%
HTML:#ff52ba

以蓝色作为我的主色调，再以深粉色作为点缀，选择了午夜蓝、道奇蓝和深粉三种颜色作为我的2022年度色。这是我在2022年的主要发色，也代表了我在2022年的经历和不同特质。

蓝色象征深邃沉稳，具有使人安心镇静的作用，其中午夜蓝代表智慧冷静。2022年我经历了重要的考试，午夜蓝可以帮助我在此期间保持清晰的头脑和平静的心态；而道奇蓝代表活力和冒险精神。我在2022年遇见了许多新朋友，尝试了新的事物。道奇蓝在这过程中为我带来更多的勇气，保持积极的态度和自信的心态。最后，深粉色的温暖热情代表我在人际交往中感受到的温馨和关爱。

杨小佳 个人LOGO设计

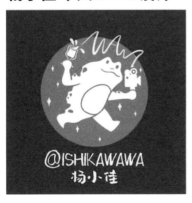

个人LOGO设计说明

许多人习惯用"蛙蛙"来称呼我，所以我采用了青蛙为主要形象。

再结合2022年逐渐明确了选择导演作为我的未来职业方向和我喜爱喝水的两个特点，加入了玻璃水杯和手持摄影机的元素。

玻璃水杯是个人喜爱喝水的象征；手持摄影机是我所选专业领域的代表符号。这一元素代表我对影像艺术的热爱，也代表着我的专业背景，表达了我对内容创作的热情。

水杯中洒出的水形成了名字的拼音"WAWA"，背景中采用四角星点缀，代表了拍摄时的灯光。同时，四角星也有自由、独立、平等和公正的象征含义。再加上LOGO中的青蛙处于跑步的状态，表达了自己能不断加强独立思考的能力，拥有选择的勇气和对自由意志的不懈追求，蕴含了奔向光明未来的美好期望。

图 4-19 我的 2022 年度色与个人标识 / 杨小佳

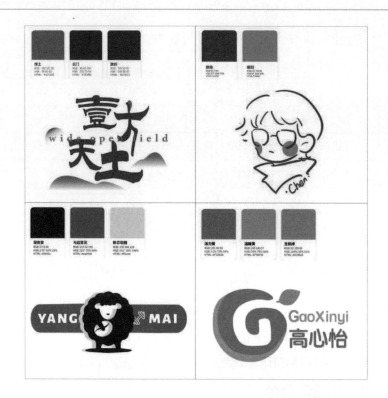

图 4-20　我的 2022 年度色与个人标识 / 吴堃、陈艺、羊麦、高心怡

4.3 色彩的象征意义

　　色彩具有强大的魅力，是最容易引起人们感官注意的视觉要素，它们吸引人们的注意力，唤起情感。色彩能够辅助设计师传递信息，能够促使消费者作出购买决策，对于营销设计非常重要。因此，合理有效地使用色彩对视觉设计非常重要。设计师应该充分认识色彩、掌握色彩的性格，以便熟练调制色彩、运用色彩、搭配色彩。

　　色彩具有性格，不同的色相具有不同的性格。色彩的性格就是色彩带给人们的主观感受，使人们唤起的联想，以及象征的感受、情感、对象。色彩可分为暖色系、冷色系、中性色、无彩色、金属色。

　　暖色系：主要是红色、黄色、橙色，能够唤起温暖、热情、活力、奔放、喜庆、炎热、危险、警示等联想。

冷色系：主要是蓝色、蓝紫色，给人宁静、理智、平静、寒冷、克制、华贵、神秘等联想。

中性色：是绿色、紫色，绿色给人生机、平静、自然、健康、安全、环保、和平的感觉，紫色给人高贵、华美、奢华、幽暗的感觉，灰暗的紫色则给人伤痛、疾病、忧郁、不安的感觉。因此，紫色有时让人感觉优美鼓舞，有时让人感觉压抑胁迫，需要谨慎使用。图 4-21 为 24 色相环上的冷暖色。

无彩色：是指黑、白、灰色，给人冷酷、理性、优雅、艺术感、设计感、现代感等感受。

图 4-21　24 色相环上的冷暖色

金属色：如金色、银色、玫瑰金色、电化铝烫箔等颜色，给人奢华、高级、科技感等感受。

冷暖色并不是绝对的，而是相对的。每一种色相都有偏冷和偏暖的不同色相，如偏暖的绿、中性的绿和偏冷的绿。色相的冷暖倾向要依靠经验来判断，还可与附近的颜色进行对比之后得出判断。色彩心理学对色彩的象征意义及其适用模式已有相关研究，见表 4-2。

表 4-2　色彩的象征意义和使用模式

色彩	名称	色彩象征意义和关键词	常用领域
	黑色	奢华，价值，优雅，精致，力量，经典	电子商务、高价值网站
	红色	年轻，力量，令人惊叹，刺激，充满活力，激情	警示标志、食品、通知
	黄色	警告，快乐，有趣，顽皮，热情，智慧	警示标志、交通信号
	绿色	自然，环境，稳定，增长，平衡，稳定	环境标志、户外用品
	灰色	传统，专业，正式，中立，忧郁	网站中使用最多的背景色
	橙色	匆忙，冲动，乐趣，活动，竞争，自信，运动	体育、儿童、卡通、标志
	白色	自由，宽敞，干净，简单，美德，纯洁，天真	网页背景色
	紫色	奢华，浪漫，神秘，皇室，奢侈，财富	时尚、奢侈品

续表

色彩	名称	色彩象征意义和关键词	常用领域
	蓝色	信任，和平，秩序，平静，开放，安全，冷静	科技、商务、体育
	象牙色	优雅，简单，舒适，清洁，可靠，安全	咖啡网站、产品包装

红色： 非常容易引起人们的注意，使人兴奋、激动、紧张。

橙色： 充满生机和温暖的颜色，让人联想到橙子、秋天、食物以及运动等（图4-22）。

图4-22 红色、橙色意象

黄色： 明亮、灿烂的色彩，年轻、具有活力的色彩，给人愉快、俏皮、亲切、柔和的印象，同时与黑色或红色搭配带来的强对比度和冲击力也具有引起注意、警告的作用。

绿色： 象征着大自然、生态环境、健康、安全、通过、正确、平静、希望、丰饶与充实。绿色因为蕴含着蓝色因素，因此具有蓝色平静的特性（图4-23）。

图4-23 黄色、绿色意象

　　蓝色：纯正的冷色调。蓝色的精神内涵非常丰富，令人感到平静、宁静、纯洁、崇高、悠远、理性、深邃、广阔、透明等。蓝色在商业应用中时常代表科技感、商务性、理性和专业。

　　紫色：紫色给人高贵、奢华、优雅、柔美的感觉，也给人抑郁、不安、不明确、混沌等感觉。紫色的调制和应用需要一定的色彩驾驭功力（图4-24）。

<p align="center">**图4-24　蓝色、紫色意象**</p>

　　色彩的象征性是从万事万物中抽象出来的概念，色彩本身没有这种属性。有人做过这样的实验：在炎热的海滨沙滩上安插两把遮阳伞，一把是红色的，另一把是蓝色的，用温度计测量伞下的温度，并没有出现红伞下方的温度高于蓝伞下方的温度的情况。也就是说色彩的冷暖感觉来自人的心理。蓝色是天空和海洋的颜色，给人以清凉之感；而红色是火和岩浆的颜色，给人以火热之感。正是这种源于大自然的感觉赋予了色彩冷暖的属性。色彩的象征性还表示在社会人文方面。红色在中国代表喜庆吉祥，所以在中国红色代表股票上涨，绿色代表股票下跌；而在西方国家红色代表下跌，绿色代表上涨。

设计课题 21

<p align="center">**色彩象征**</p>

　　设计要求：用手机在校园内外拍摄采集色彩标本，须符合九个方面的象征词：五月、温暖、欢乐、阴霾、光明、历史、平凡、清远、光阴。另一组象征词为：余音袅袅、旷达超脱、吾生须臾、雄姿英发、灰飞烟灭、人生如梦、如泣如诉、水光接天、光明空阔。

　　作业规格：每小格尺寸为6cm×6cm，按A4版面排版，彩色打印（图4-25、图4-26）。

五月 温暖 欢乐
阴霾 光明 历史
平凡 清远 光阴

图 4-25　色彩象征 / 陆琳、毛亚琴、陈玺羽、杨祯懿

五月 温暖 欢乐
阴霾 光明 历史
平凡 清远 光阴

图 4-26　色彩象征 / 俞桢、付连军、卫路阳、麻文瑀

设计课题 22

节气

设计要求：二十四节气是中国传统的时间划分方式，反映了中国农耕文化的深厚底蕴。自古以来，农耕是中国人民的主要生产方式，而二十四节气则是农耕季节的标志。尝试用色彩象征性原理表达四个节气的季节特点和氛围。

作业规格：每小格尺寸为 8cm×8cm，按 A4 版面排版，彩色打印（图 4-27 ~ 图 4-29 ）。

春分　　　　夏至　　　　秋分　　　　冬至

图 4-27　节气 / 王林昆、朱高科、胡皓天、李奕啸

春分　　　　立夏　　　　秋分　　　　大雪

图 4-28　节气 / 周宸伊、杨小佳、羊麦、林嘉欣

小满　　　　谷雨　　　　秋分　　　　立冬

图 4-29　节气 / 付智新

设计课题 23

心情

设计要求：尝试用色彩表现日常生活中的各种心情，将内心感受视觉化。可选择 6 种心情分别加以再现，参考词语：心花怒放、兴高采烈、喜出望外、垂头丧气、心神不宁、悲喜交加、心潮澎湃、心旷神怡、怒气冲冲、坐立不安、神清气爽。

作业规格：每小格尺寸为 6cmX6cm，按 A4 版面排版，彩色打印（图 4-30、图 4-31）。

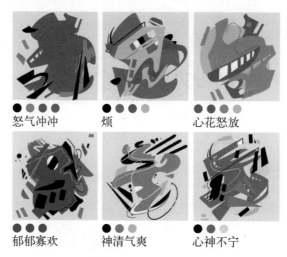

图 4-30　心情 / 俞桢、卫路阳、付连军、麻文瑀

图 4-31　心情 / 陈玺羽

4.4 色彩搭配

从 24 色相环中选取类似色（即 30°角内的颜色）搭配，属于类似色搭配；选取的颜色分布在色相环上 60°角左右，属于邻近色搭配；选取的颜色分布在色相环上 90°角左右，属于中差色搭配；选取的颜色分布在色相环上 120°角左右，属于对比色搭配；选取色相环上 180°相对的一对颜色进行搭配，就是互补色搭配，见图 4-32。

类似色的搭配简单而有效，具有和谐感，纯粹而微妙。如果类似色的搭配看起来效果不是很理想的话，那么可以让一种颜色饱和度高，其他颜色饱和度或明度低，或者将一种颜色的明度调高，减淡它。调节颜色之间的强弱

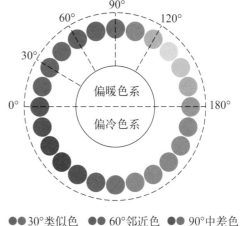

●●30°类似色　●●60°邻近色　●●90°中差色
●●120°对比色　●●180°互补色

图 4-32　按色彩角度和距离来分类的色彩搭配

力量，色彩之间有了主次关系，色彩搭配就自然和谐了。邻近色的搭配让视觉显得丰富而和谐，具有层次感（图 4-33）。中差色的搭配让画面显得明快而有节奏。

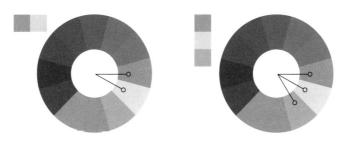

图 4-33　类似色和邻近色配色

对比色的搭配让画面的色彩具有比较强的对比关系，画面比较活泼、活跃、明快。互补色的对比非常强烈，会营造一种冲突的氛围，需要谨慎选择，可以通过面积、位置、调和色进行理性处理。如果觉得互补色的对比不够好看，但又想要强烈的色彩对比关系，那么可以采用分裂互补三色组（分裂互补色）这种方法。分裂互补色的操作方法是：确定好一种颜色之后，在色相环的对面找到它的互补色，但是并不选择互补色，而是选择互补色的相邻两色。分裂互补色方法可以调和互补色过于冲突、不够雅致的色彩效果，产生强烈、雅致而细腻的配色效果（图 4-34）。

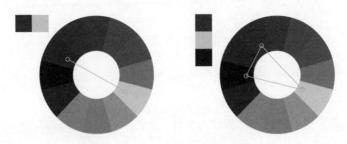

图 4-34　对比色和互补色配色

基本的色彩搭配模式如下。

主色—背景色—强调色的配色模式：这种色彩搭配模式中，主色是给人整体画面印象的颜色，但不是面积最大的颜色，占画面面积最大的是背景色。主色决定着对整体画面的印象，因此首先要决定主色。第二步决定背景色，背景色是面积最大的颜色，需要能够突出主体，不能太过跳跃，通常采用无彩色或者高明度、低饱和度的颜色。第三步决定强调色，强调色通常是面积最小的颜色，它应该具有高亮显示，有为画面加入变化的作用，通常选择和主色有强烈对比效果的颜色。如图 4-35 中间图所示，主色是朱红色，背景色是浅灰绿色，强调色是墨绿色。

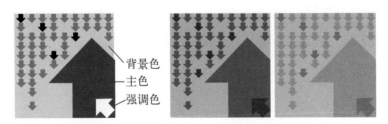

图 4-35　主色—背景色—强调色的配色模式

主色—辅助色—点缀色的配色模式：这种配色模式和前一种有相似之处，又有所区别。在这种配色模式之中，主色面积比较大，统领整个画面的色彩印象。辅助色面积比主色小，或者力量比主色弱，主要作用是调和与衬托主色。点缀色面积比较小，色彩跳跃，与主色反差大，主要作用是引导阅读，并可能在画面上多处出现。如图 4-36 中间图所示，主色是紫罗兰色，辅助色是深蓝色，点缀色是黄色。

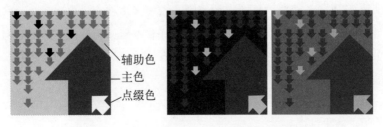

图 4-36　主色—辅助色—点缀色的配色模式

设计课题 24

配色设计

设计要求：按照同色、邻近色、类似色、中差色、对比色、互补色关系，选取色相环中一种或几种色彩进行配色设计。

作业规格：每小格尺寸为 4cm×4cm，按 A4 版面排版，彩色打印（图 4-37～图 4-39）。

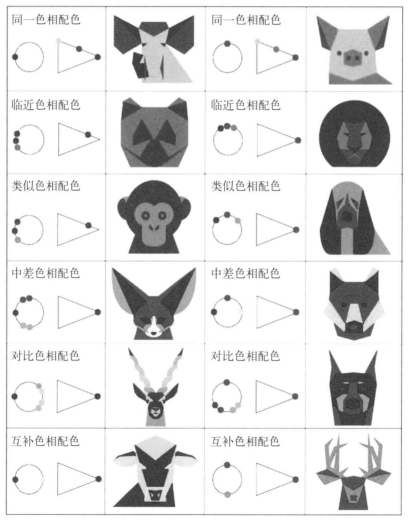

图 4-37　配色设计 / 乐可欣

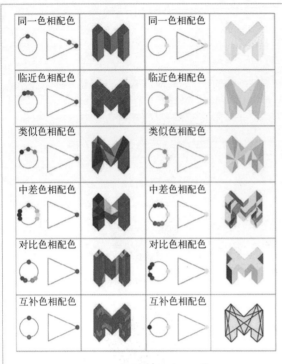

图 4-38　配色设计 / 沈莹

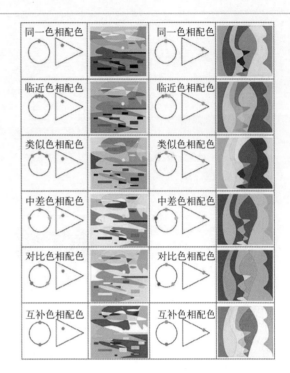

图 4-39　配色设计 / 李紫旭

设计课题 25

图案设计

设计要求：运用色彩搭配原理进行图案设计，主题可以是家乡景色、名胜古迹、地标建筑、风土人情等，并把所取色彩标示出来。

作业规格：每小格尺寸为 6cm×7cm，按 A4 版面排版，彩色打印（图 4-40 ~ 图 4-42）。制作 30 秒作品视频。

▶ 视频4-1 ◀

宁波建筑

图 4-40　宁波建筑 / 毛亚琴、杨祯懿、陈玺羽、陆琳

图 4-41　西湖十景 / 祝佳盈、朱莉亚、陈红漪、顾芷玥

图 4-42　浙水风月 / 庄晴聘

设计课题 26

秀色可餐

　　设计要求：本课题目的是发现材料的色彩之美。通过材料的置换，使普通的事物呈现出新颖的形象。首先在互联网、图书馆里查阅有关菜谱资料，并认真阅读、研究，把菜谱中的相关资料包括制作过程、配料记录在案。选择生活中常见的、廉价的、不易腐烂变质的、易加工的非食品类材料，将菜谱中的材

料进行置换。通过置换练习，重新认识日常生活中"司空见惯"的材料的色彩美，达到视觉"全新化"。

　　作业规格：9寸白色瓷盘，对作品拍照，按A4版面排版，彩色打印（图4-43、图4-44）。

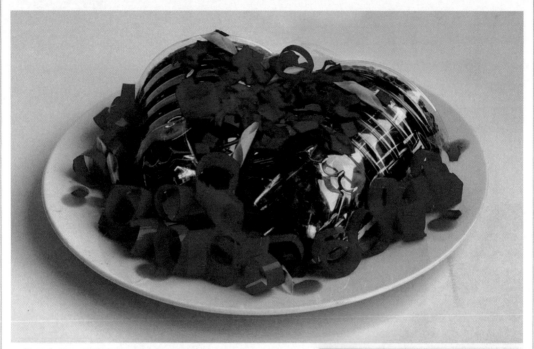

作品名称：剁椒鱼头

剁椒鱼头又被称作"鸿运当头""开门红"。火辣的红剁椒，覆盖着白嫩的鱼肉，冒着热腾腾的香气。鱼头肥而不腻，咸鲜微辣。通常剁椒鱼头采用水蒸的方式，用特百惠多用锅来做这道经典湘菜，不用加一滴水，无水煮的滋味更鲜美浓郁！
用料：胖鱼头、剁椒、姜、香葱、大蒜、蒸鱼豉油、盐、料酒、醋。
做法：
①鱼头洗干净后摆在盘中，倒入2勺盐、2勺老酒、2勺醋，抹在鱼头，腌制20分钟左右；锅充分预热后，加入植物油并加热至产生油纹，调800瓦火力，倒入生姜片和大蒜翻炒出香味；
②在鱼头上铺上一层剁椒，倒入蒸鱼豉油调味，放入小葱，盖上锅盖，800瓦焖煮约15分钟；
③煮至熟透即可。
作业材料：可乐瓶、黑色涂料、红色纸、绿色纸。

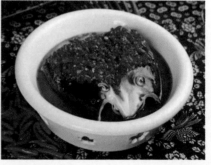

图4-43　秀色可餐／章徐涛

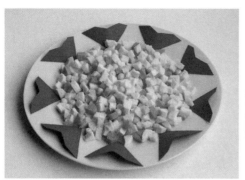
青豆玉米 / 材料：卸妆
棉、玻璃珠、红纸

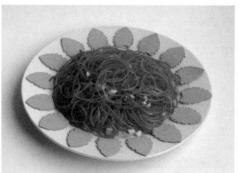
香辣粉丝 / 材料：橡皮
筋、彩色纸、海绵

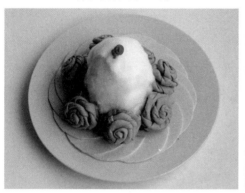
花式冰淇淋 / 材料：彩色
塑料纸、肥皂、化妆棉

香辣玉米粒 / 材料：肥
皂、卡纸、树叶

图 4-44　秀色可餐 / 张立波、汪秋丽、陈晶晶、林金勇

第 **5** 章

视觉认知

学习内容　视觉过程、认知结构与信息构建。

学习目的
① 运用视知觉原理学会信息构建的方法。
② 通过对视觉流程和信息的解读，构建图文设计思维框架。
③ 提高视觉认知能力，以及对社会的观察能力和感悟能力。

教学方式
① 理论讲解和案例教学。
② 以小组为单位，进行实物观察、描绘，教师进行辅导和讲评。

学习要求
① 通过学习视觉认知理论，掌握观察构绘的方法，提高思维的灵活度。
② 发现生活中的视觉识别现象，提高视觉识别能力。
③ 提升发现和应用材料的能力，以及动手绘制能力。

作业评价
① 具有敏锐的感知能力，有清晰的表达。
② 有所创新，而不是对现有作品的模仿。
③ 态度认真，作业整洁，制作精良。

阅读书目
① 邵志芳. 认知心理学：理论、实验和应用 [M]. 上海：上海教育出版社，2006.
② 唐纳德·A. 诺曼. 设计心理学 [M]. 梅琼，译. 北京：中信出版社，2010.

5.1 视觉过程

面对纷繁复杂的视觉世界，人类的视觉系统是个资源有限的信息加工系统。人们出于需要才从视觉世界中获取信息，视觉思维的本质是一个注意力的分配过程。如图 5-1 所示，在一堆玩具中找出灰色的小汽车 A 可能要花点时间，而苹果绿色的小汽车 B 却可以被很快找到。同样的道理，去火车站或机场接熟悉的朋友，会很容易认出朋友，而对陌生人视而不见。其原因就是人们只想看到想见的人，不愿意将注意力分配给不想见的人。

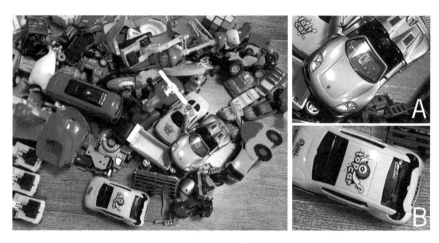

图 5-1　在一堆玩具中找到目标小汽车

"看"到的事物都与注意有关。人们注意的是可以理解并获得信息的区域，而不是直接觉察到周围环境中的景象。人的视觉系统只能够选择视觉场景中非常有限的信息进行加工处理。只有当图形、文字以结构化的方式呈现时，大脑才更容易接受。如图 5-2 所示，上方的电话号码可能一下子难以记住，同样的数字调整为下方的形式就好记多了。

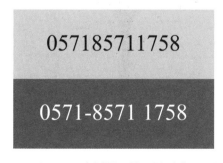

图 5-2　电话号码的不同形式

所以说，人的视觉是有选择的，"愿意看见"源于视觉注意机制。这种机制是视觉系统在资源有限的前提下有效处理大量输入信息的重要保证，是视觉思维的必要前提。受人的生理结构限制，人的眼睛只能产生一个焦点，只能按照一定的顺序浏览信息。研究表明，人的视觉习惯一般从左向右、从上向下，而视觉注意力上部比下部强，左侧比右侧强。这就构成了一个视觉结构。因此，设计需要考虑两个维度：空间与时间。空间维度体现在视觉层次上；时间维度体现在视觉流程上。

5.1.1　视觉层次

人们在阅读时一般不会仔细阅读每一个词，而是扫描和选择相关信息，人们偏好简洁和结构化呈现的内容。要让信息能够被快速地浏览，需要在视觉空间上让信息分层次展示，有以下三种方式：

① 将信息分段，把大块整段的信息分割为小段；

② 标记每个信息段，以便清晰地展示信息段的内容；

③ 以层次结构来展示各信息段，使得每一层次的信息能够被有序展示而不会被遗漏。如图 5-3 所示。

图 5-3　视觉层次

设计课题 **27**

视觉层次

设计要求：运用视觉层次原理进行图文设计，精心选择与内容适合的图形进行排列设计。要充分体现字体本身所具有的表现力，提高文字的视觉传意和情感传达能力。

作业规格：按 A4 版面排版，彩色打印（图 5-4、图 5-5）。

图 5-4　视觉层次 / 李艺凝

图 5-5　视觉层次 / 沈莉

5.1.2 视觉流程

是视觉对信息感知的秩序化过程。由于受视觉信息强弱、视物的形态（形状、动态、色彩等因素的诱导）、视觉习惯等因素影响，视觉运动会遵循一定的方向和程序而有规律地进行。视觉流程的形成与人们的视觉特性有直接的关联，只能按照一定的顺序来浏览信息。图 5-6 所示的是视觉流程原理在界面设计中的一般规律。

视觉流程并不是固定不变的公式，只要符合人们认知过程的心理顺序和思维的逻辑顺序，就可以灵活多变地运用。通过巧妙的设计改变视觉的流向，如界面中的水平线让视觉左右流动，垂直线让视觉上下流动，斜线则可以产生不稳定的动态流动感，等等。

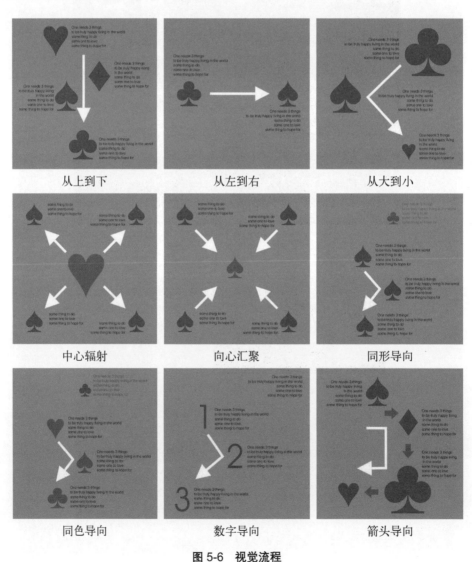

从上到下　　　　　　　从左到右　　　　　　　从大到小

中心辐射　　　　　　　向心汇聚　　　　　　　同形导向

同色导向　　　　　　　数字导向　　　　　　　箭头导向

图 5-6　视觉流程

设计课题 **28**

视觉流程

设计要求：探索认知过程的心理顺序和思维的逻辑顺序，以建筑、水果、昆虫等为主题进行图文设计，通过设计视觉的流向，提高图文的视觉传意和情感传达能力。

作业规格：按 A4 版面排版，彩色打印（图 5-7、图 5-8）。

向心汇聚

从上到下

图 5-7　视觉流程 / 李艺凝

中心辐射

数字导向

图 5-8　视觉流程 / 沈莉

5.2 认知结构

图 5-9 是四个公共场所的标识符号，分别有四个"所指"。四个图形符号都有一对相同的视觉元素"●"。需要注意的是，同样的圆点在四个图形符号中的认知对象物是不一样的，分别是眼睛、人头、车灯和车轮。这说明我们所知觉到的物体受到物体附近其他特征的影响，而不是客观地反映。如果从来没见过现代化的交通工具，就不会对下面两个标识符号作出反应。也就是说，在认知过程中，感知只有和早已形成的认知结构发生作用才有效。所谓的"认知结构"，是人在感知客观事物过程中所形成的一种心理结构。这种结构由过去的经验和知识构成，认知结构不仅影响人对当前事物的认识，而且还会使人产生新的感受。

接着观察图 5-10，我们第一眼就可以感知到图形中央的白色五角星，仔细看就会发现这个图形由五个"吃豆人"组成，是认知结构让我们感知到有一个五角星的存在，这种现象叫作"知觉组织"。

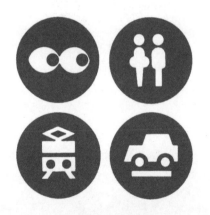

图 5-9 标识符号

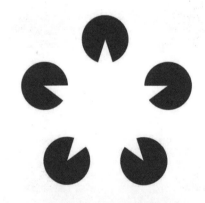

图 5-10 知觉组织使得我们感觉到一个五角星

对知觉组织进行系统研究的是在 20 世纪初由德国心理学家组成的研究小组，研究起因是试图解释视觉的"工作原理"。研究发现，人的视觉是整体的，对事物作整体感受而不是局部的相加。人的视觉不是只看到具体的条纹、色块，视觉组织会自动构建视觉输入的结构，这个理论被称为"格式塔原理"（Gestalt）。该理论特别强调"形的完整性"，认为任何形都是空间知觉进行积极建构的结果，而不是客体本身就有的。图 5-10 就是"形的完整性"的例子。

格式塔原理虽然不是对视觉本质的解释，却是一个合理的描述框架，为视觉设计提供了依据。其原理概括起来有六个规律：接近、相似、连续、闭合、对称和共生。

接近：观者倾向于把距离相近的部分组成整体。如图 5-11 所示，人们的视觉判断会按"接近"原则把五角星自觉排成四列。

相似：如果各部分的距离相等，但颜色有异，那么颜色相同的部分就自然组合为整体。这说明相似的部分容易组成整体。刺激物的形状、大小、颜色、强度等物理属性方面比较相似时，这些刺激物就容易被组织起来而构成一个整体。图 5-12 是由 25 个五角星组成的正方形，按色彩的"相似"原则可以辨认出字母"Z"。

图 5-11　视觉判断会按"接近"

原则把五角星排成四列

图 5-12　按色彩的"相似"

原则辨认出字母"Z"

连续：连续性使人们趋向将具有对称、规则、平滑的简单图形特征的各部分连贯起来。如果一个图形的某些部分可以被看作是连接在一起的，那么这些部分就相对容易被知觉为一个整体。图 5-13 看似随意的组合，按视觉流动的方向，会自觉组合成"S"形。

闭合：知觉印象与环境有很大的联系。彼此相属的部分容易组合成整体，而彼此不相属的部分容易被隔离开来。图 5-14 可以感知为一个白色的菱形和一个描边菱形叠加在一起。实际上这个图形由四个"吃豆人"组成，是认知结构让人感知到有两个菱形的存在。

图 5-13　按视觉流动的方向会

自觉组合成"S"形

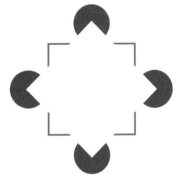

图 5-14　可以感知为两个白色菱形

叠加在一起

对称: 人的视觉倾向于用简洁的图形来降低复杂度,视觉区域中的信息有不止一个可能的解析,但视觉会自动组织并解析图形,从而简化形态并赋予其对称性。如图 5-15 中,上边的两个图形可以分别看成是一对叠加的菱形,而不是下边两个顶点相对的图形。一对叠加的菱形比顶点相对图形更简单,它的边更少并且比两个顶点相对图形更对称。

共生: 整体中的部分图形如果进行共同方向的移动,移动图形容易组成新的整体。图 5-16 所示的 25 个五角星中,其中 6 个同步地前后摇摆,即使这些摇摆的五角星互相之间是分离的,而且看起来与其他的也没有不同,但可以将它们看成相关的一组。

图 5-15 上边为一对菱形叠加, 下边为顶点相对的图形

图 5-16 6 个五角星同步摇摆, 人的视觉会看成相关的一组

由此可见,格式塔原理中所谓的"形"乃是经验中的一种组织或结构,与视觉活动密切相关。既然是一种组织,而且伴随知觉活动而产生,就不能把它理解为一种静态和不变的印象,也不能把它看作各个部分的机械相加。

图 5-17 是一张我们熟悉的城市街景,在热闹的大街中要辨认一家店铺有点难度,因为目标店铺淹没在复杂的背景之中。我们的大脑将视觉区域分为主体和背景。一个场景中占据注意力的所有元素是主体,其余的则是背景。一般说来,主体和背景的区分度越大,图形就越突出而成为知觉对象。例如在大片绿色植物中比较容易发现红色花朵。反之,主体与背景的区分度越小,就越不容易分开。色盲测试图的设计就是主体图形与背景图形没有区别,而用微妙的色彩变化来测试色彩的识别能力,见图 5-18。要使图形成为知觉对象,不仅要具备突出的特点,而且要具有明确的轮廓。需要指出的是,这些特征不是物理刺激物的特性,而是心理场的特性。

对主体与背景的差别的感知并不全部由背景的特点决定,而是依赖观者注意力的焦点。荷兰艺术家埃舍尔(Maurits Cornelis Escher)利用这个现象创造了二义性的版画,运用了几何学中的反射、旋转来得到更加多变的图案,并独具匠心地使这些图案通过扭曲、变形成为人、鸟、鱼等。图画上面的多种图形,即主体和背景随着注意力的转换而交替变化(图 5-19)。

图 5-17　城市街景

图 5-18　色盲测试图

图 5-19　埃舍尔作品

图底关系探讨了三种图底构成方式：图底分明、图底模糊、互为图底。

图底分明：图形与背景对比强烈，主体清晰，图底关系明确。

图底模糊：模糊图底关系的界限，在复杂的关系里辨认图形，增加视觉趣味，有意增加视觉认知难度。

互为图底：当"图"与"底"提供的直觉线索都可以成为图形时，视觉就有了选择性，"图"与"底"的交互性就会产生，即互为图底。其方法是在设计主体图形时也设计背景，使背景成为另一种图形，达到图底反转。这种关系用更少的视觉语言表达一语双关的效果。

设计课题 29

图底关系

设计要求：以汉字、英文字母和图形为素材，分别用清晰、模糊、交互三种表现手法来进行形态构成设计。通过素材的排列组合，充分体现图底关系所呈现的视觉传达效果，提高文字的视觉传意和情感传达能力。

作业规格：每小格尺寸为 8cm×8cm，按 A4 版面排版，彩色打印（图 5-20、图 5-21）。

| 清晰—图底分明 | 清晰—图底分明 |
| 模糊—图底混淆 | 转换—互为图底 |

图 5-20　图底关系 / 王诗汇

图 5-21　图底关系 / 吴才德、张渝敏、李叶琴

5.3　信息构建

　　格式塔告诉我们视觉系统是如何被优化和感知的，以及如何更快地了解信息和事物的基本规律。本节运用格式塔的视知觉原理讨论信息构建的方法。

　　结构化信息是将信息按逻辑关系和先后顺序分解成多个相互关联的组成部分，各组成部分间有明确的层次结构。信息结构在某种程度上还起到诠释、验证信息架构是否合理的作用。主要有以下三个方面的作用。

　　分类群组：通过结构化使信息更容易阅读。方式有：① 将信息分段，把整段信息分割为若干小段；② 显著标记各层信息，以清晰确认其内容；③ 以一个层次结构来展示，使得上下层清晰有条理地展示。如图 5-22 所示。

| 树形图 | 气泡集群 | 系统图 | 山形图 |

图 5-22　分类群组

　　强化特征：在单纯与相似的环境中设计独特的形象，动感的图像容易引起视觉注意，如图 5-23 所示。

| 方位 | 形态 | 尺度 | 色彩 |

图 5-23　强化特征

　　结构化：人们一般不会逐字逐句地阅读，而是扫描相关信息，更偏好简洁和结构化呈现的内容，如图 5-24 所示的结构图式。其设计原则：① 表达清晰、一致、准确、简洁；

② 语言符合受众阅读水平；③ 表达内容符合阅读需要的顺序；④ 字体易于阅读，保持设计风格的一致性和清晰性；⑤ 图文一致。图 5-25 所示以一张景区导游图类比"认知地图"。

图 5-24　结构图式

路径——以区域主要道路进行功能分区，人类天生爱把各种事物进行归类；

标志——具有明显特征的而又充分可见的定向参照物；

节点——观察者可进入的具有战略地位的地点，如交叉路口、道路的起点和终点、广场等行人集散处；

区域——具有共同特征的较大的空间范围，其共同特征在区域内是共性，但相对于这一空间范围之外就成为与众不同的特性，从而使观察者易于把这一空间中的所有要素看作是一个整体；

边界——不同区域的分界线，包括河岸、路堑、围墙等不可穿越的障碍，也包括树篱、台阶、地面质感等示意性的可穿越的边界。

图 5-25　景区导游图 / 简·卡尔维特（Jan Kalwejt）

设计课题 **30**

认知地图

　　设计要求：本课题为向他人介绍自己，需要具有清晰的语言表达，做到重点突出而有条理，有组织地输出信息。要求就某一选题，用图文方式手绘一张思维导图，让受众快速理解，一目了然，即画一张"认知地图"。

　　参考选题：① 我是谁；② 长颈鹿的脖子；③ 动物品质学习；④ 杭州一日游；⑤ 鸟儿是如何飞上天的；⑥ 我所学的专业；⑦ 我的家乡有多美；或自拟选题。

　　作业规格：按 A4 版面排版彩色打印，（图 5-26 ~ 图 5-29 ）。

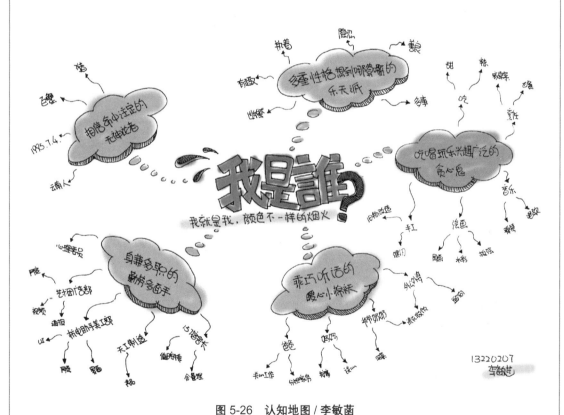

图 5-26　认知地图 / 李敏菡

图 5-27　认知地图 / 潘文君

图 5-28　认知地图 / 王茜

图 5-29　认知地图 / 李敏菡

　　栅格系统，也称为网格系统，是一种视觉设计的方法与风格。运用固定的格子设计版面布局，其风格工整简洁，已成为当今视觉设计的主流风格之一。出版物、网页中的栅格系统以规则的网格阵列来指导和规范页面中的版面布局，使得页面便于阅读、规范规整。图 5-30 的页面使用的是栅格系统，里面的相关信息根据网格进行相应的对齐，页面看上去整洁规范。

<p align="center">图 5-30　生物说明书 / 魏曦月</p>

设计课题 ③1

<h3 align="center">生物说明书</h3>

　　设计要求：选择一种生物作为设计题材。在图书馆、网上收集其图片以及有关生物类别、习性、食物方面的文字资料。运用视觉流程原理和格栅系统方法进行版面设计。

　　参考选题：鲸鱼不是鱼、菊花的功效、别把菠萝不当菜、麒麟竟是长颈鹿、别把乌龟当王八、番茄你个西红柿，或自拟选题。

　　作业规格：按 A4 版面排版，彩色打印（图 5-31 ~ 图 5-36 ）。

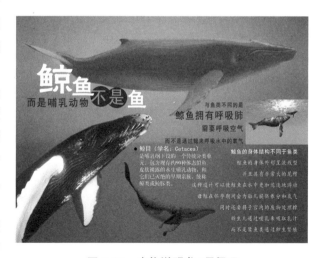

<p align="center">图 5-31　生物说明书 / 吕佩珊</p>

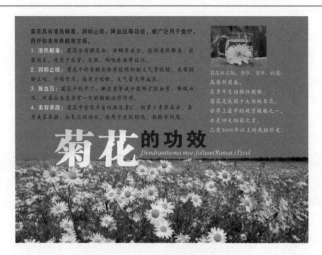

图 5-32　生物说明书 / 严胡岳

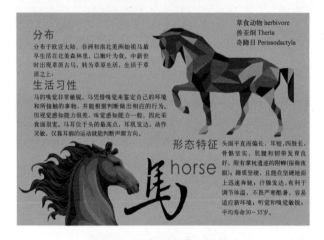

图 5-33　生物说明书 / 陈宇钊

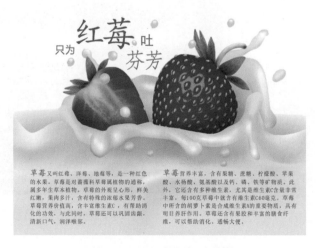

图 5-34　生物说明书 / 张书琳

图 5-35　生物说明书 / 王雯彬

图 5-36　生物说明书 / 李敏菡

设计课题 **32**

二十四节气

　　设计要求：二十四节气是中国古代天文历法的精髓，在世界历法史上具有重要地位和影响力，被联合国教科文组织列入人类非物质文化遗产代表作名录。选择四个节气，将色彩、图形、字体等元素组合成具有中国特色的、民俗味的、季节特征的图形。

　　作业规格：每小格尺寸为 8cm×8cm，按 A4 版面排版，彩色打印（图 5-37 ～ 图 5-39）。

图 5-37　二十四节气 / 顾芷玥、朱莉亚、
　　　　陈红漪、祝佳盈

图 5-38　二十四节气 / 毛亚琴、陆琳

图 5-39　二十四节气 / 陈雨函、杨怡

设计课题 ③③

家乡味

设计要求：家乡的味道是让人安心的，回家的路上闻到那个味道就知道自己到家了。用独特的色彩和图形、少量的文字，将这种独特的感受进行视觉传达设计。

作业规格：每小格尺寸为 8cm×7cm，按 A3 版面排版，彩色打印（图5-40）。

图 5-40　家乡的味道 / 王敏、陈小霞、王舒纯、赵凡

设计课题 **34**

童年生活

设计要求：童年生活像一个五彩斑斓的梦，让人留恋，童年生活中发生的一件件有趣的事常常把我们带入美好的回忆中。以童年生活为主题进行视觉语言的表达，并应用在刊物、明信片、玩具、包装等方面。

作业规格：按 A4 版面排版，彩色打印（图 5-41～图 5-43）。

图 5-41　儿童刊物封面 / 王蔚

图 5-42 "浙水风月"明信片 / 庄晴聘

图 5-43 "浙水风月"玩具身份卡与包装盒 / 庄晴聘

第 6 章

交互

学习内容 设计四领域、流程、概念模型、认知与交互。

学习目的
① 对数字时代设计的发展有一个整体认知框架。
② 掌握互联网产品的用户体验与创新设计原理，提高系统设计和解决问题的能力。
③ 通过学习思考，加深对交互设计的认识与理解。

教学方式
① 用多媒体课件进行理论讲授。
② 以小组为单位，对周围生活进行观察、调研，提出问题和解决问题。

学习要求
① 通过系统学习和专题训练，培养责任意识。
② 通过学习交互设计理论，提高设计能力。
③ 树立设计为民，关爱社会民生，人、社会、环境和谐共处的核心价值理念。

作业评价
① 具备资料收集和综合表达能力。
② 选题要贴近生活、关注民生、聚焦社会热点问题。
③ 具有敏锐的感知能力，并有清晰的表达。

阅读书目
① 常成. 交互设计的艺术 [M]. 北京: 清华大学出版社，2022.
② Daniel M.Brown. 设计沟通十器 [M]. 樊旺斌，译. 北京: 机械工业出版社，2008.

6.1 设计四领域

人类通过劳动创造物质财富和精神财富，最基本的创造活动就是造物。随着数字技术的快速发展，软件产品、硬件产品、互联网产品的用户体验质量与创新成了造物的重要因素。当前以及未来很长时间内，设计领域主要分为以下"四个领域"。

图形设计：二维空间的图文设计，又称平面设计、视觉传达设计。设计产出物和设计对象为网站上的广告、用于张贴的海报，以及书籍装帧、导示标志、包装等。

产品设计：三维空间的产品造型设计。生活中的硬件产品设计和器物设计都属于产品设计，如汽车造型、手机外观、电脑造型、水杯、家具、灯具等。

交互设计：四维空间的设计，在三维产品设计的基础上增加了时间维度。有屏产品属于软件产品和硬件产品结合的软硬件一体化产品。软硬件一体化产品的体验是立体丰富的，用户手上操作着智能硬件，眼睛看着屏幕上切换的界面，耳朵听着操作反馈音、提示音和背景音乐。用户在软硬件一体化产品上操作、执行一个个流程，完成一个个任务，实现一个个用户利益，同时也进行着用户体验。

系统设计：多维空间设计，或称生态系统设计。指在某一个领域里，多个品种的相关产品相互连接，协同工作，共同完成系统搭建的目标。系统设计指向的是一个多产品生态系统的集群，是一个多软硬件产品共同构成的系统解决方案。系统体系的庞大和复杂有如智慧城市建设、智慧医疗、智慧农业、机场建设、车站建设等复杂的体系。它们多数是由移动端应用程序、网页端应用程序、客户端应用程序、商家客户端、运营端中后台系统、各类智能硬件终端产品，以及服务人员的行为规范，即服务设计等多元化、多层次的软硬件产品所共同构成的系统解决方案。

本书"设计四领域"的分类出自常成的《交互设计的艺术》一书。其观点源自美国卡内基梅隆大学理查德·布坎南（Richard Buchanan）教授的"设计四秩序"理论，该理论将设计对象分为：符号、人造物、行动与事件、环境与系统。在四个秩序里，人们发明符号传达讯息，构筑实物满足用途，连接行动实现交互，构建系统整合关系。这个概念框架能够有效地帮助人们以关联性视角导入和沟通设计知识，为设计者提供一个与发展兼容的整体设计观，有助于在已习得的知识技能和将要面临的新知识、新技能之间建立起联系（表6-1）。

表6-1　设计四秩序

设计思维方式	商品经济时代		体验经济时代	
	第一秩序 沟通问题	第二秩序 构造问题	第三秩序 行动问题	第四秩序 整合问题
	符号	人造物	行动、事件	环境、系统
创造	图像、文字、色彩			
判断		实体产品		
连接			活动、服务、体验	
整合				环境、组织、系统

　　这个框架拓展了设计对象的范围，是对设计秩序中每一个对象的重新思考，重新认识设计的本质。布坎南认为，每一个秩序都是一处重新思考设计本质的场所。在任何设计中，交流传达的问题、造物的问题、创造并支持人的活动的问题，以及创造人类体验最大集合体的问题，都会被交替关注。

　　以"吃饭"为例，通常情况下人们在家里或饭店吃饭，随着社会环境的变化和网络技术的发展，越来越多的人在网上点餐。前一种情况属于第一、第二秩序，而后一种情况就进入第三、第四秩序。第一秩序的设计创造了符号（图像、文字、色彩、声音都是符号），以此来实现沟通和交流。第二秩序的设计建构了看得见、摸得着的人造物，这些有形之物表达了人的需求和选择（图6-1）。

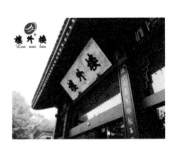

图6-1　符号和人造物

第三秩序的设计要考虑的是过程和服务，是基于对行动的判断和对交互行为的构想。还是以"吃饭"为例，该体验与服务的粗略过程是：网上点餐—查询订单状态—送餐—评价—分享。每一个过程都需要通过设计来完成"吃饭"的任务。感官、认知与交互因素贯穿整个过程，可以轻松地在手机上完成挑选、交易、跟踪、收货的整个流程。当设计对象进入第四秩序时，面对复杂的环境、系统以及服务组织等因素，系统设计高度依赖对想法和价值的评估和整合。

图 6-2 上图是对"吃饭"问题与环境、系统的思考。外卖餐盒材料由塑料袋和餐盒两部

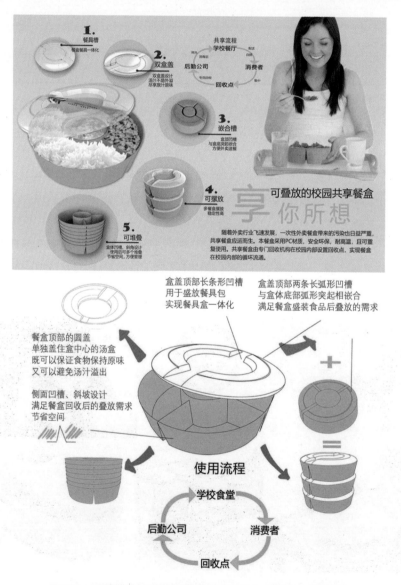

图 6-2　可叠放的校园共享餐盒 / 吴玉鑫、车锴来、章寅祥

分组成，国内现状是：按照每单外卖用 1 个塑料袋，每个塑料袋 0.06 平方米计算，每天所用的塑料袋可覆盖 269 个足球场，4 天的外卖塑料袋可覆盖整个西湖。餐盒回收的难题在于，可回收餐盒一旦混有剩饭、剩菜，就需要经过分拣、清洗、消毒、验收的一系列程序才能回收，其成本远高于餐盒本身的回收价格，实际回收率极低。大多数一次性餐具被扔进垃圾桶混入其他生活垃圾，即使是可降解的塑料餐盒，厨余垃圾变质后也对土壤、水质污染严重。由此看来，现有的外卖模式具有不可持续性。图 6-2 下图的系统设计解决方案引入"第三方"参与，通过经营餐具回收、消毒和循环使用，将食品生产商与互联网平台联结成可持续发展的餐饮系统。

就如现在，"吃饭"这个任务的层次不比过去高多少，"设计四秩序"没有高低之分，而是相互联系、互为贯通的，所关注的问题表明了设计在另一层面的延伸。视觉符号设计是对交互要素的具体化、过程化、综合化的概括，并融入人造物的建构。交互设计是符号、人造物、环境、系统的综合解决方式，其模式为：确定交互目标、预测主体行为、捕获客体现象、交互规划与作用、结果评估与迭代。图 6-3 是对"共享餐盒"功能、材质、使用流程的设计思考。

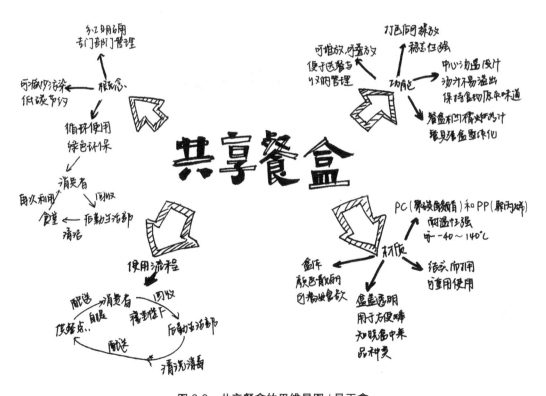

图 6-3 共享餐盒的思维导图 / 吴玉鑫

6.2 流程

图 6-4 是一款滚珠轨道玩具"云霄飞车"，需要用户自行组装成型，根据说明书自己动手搭建完成一组由两条塑胶软线构成的滚珠轨道。用户需要使用黑色的卡扣来固定塑胶软线，给塑胶软线轨道提供力学支撑，并控制软线轨道的方向，制造拐点。轨道的搭建是为了让滚珠从轨道的起点也就是高点处滑行到轨道的终点，即电动螺旋杆底部，再由电动螺旋杆将滚珠抬升至轨道的起点继续滑行，如此循环往复。完成轨道搭建之后，用户观看滚珠运动，乐此不疲，享受自己劳动的成果，体验任务达成的成就感。

图 6-4　滚珠轨道玩具

这个玩具可以作为解释"流程"的模型。这是一个功能性玩具，滚珠沿轨道滑行完成"飞车"的动作，包含节点、路径和任务三个构成要素，这也是交互的流程。

6.2.1　节点

滚珠轨道玩具中的黑色卡扣就是流程的"节点"。滚珠轨道曲线的形成及每一段的走向、转弯都要精确地设置黑色卡扣的位置、角度和数量，确保轨道上每一处支撑、固定、转向、倾斜的关键点上都设有卡扣。所有曲线轨道段连接在一起形成了复杂、多变、迂回的曲线轨道系统。只有最合理的卡扣设计方案才能让滚珠顺利成功地走完全程。节点就是流程中每一个必要的、唯一的实施步骤。节点具有顺序性、衔接性。节点的本质就是流程的步骤，是交互操作的起点和终点，也是引导流程达成任务目标的一个阶梯。

6.2.2　路径

当用户拼装好底盘、钢棍之后，将黑色卡扣固定在钢棍的指定位置上。然后将塑胶软线按照图纸精确地剪成一段一段，接着将软线卡接在黑色卡扣上，逐一卡接好，最终形成连续的轨道。滚珠从轨道高点处滑落，顺着双线轨道滑落到终点，滚珠就完成了一次"滑行任务"。从这个组装玩具中可以看到，软线是连接卡扣的桥梁，是承载滚珠滑行的直接载体，也是将滚珠引导到终点的通道。这条软线轨道就是流程的第二个构成要素"路径"。路径是指连接流程中每一个节点的连接线，表示了节点之间的逻辑关系、任务推进的逻辑顺序，是从流程的起点到任务终点的运行通道。路径的本质是节点的连接关系、步骤的逻辑关系和流程的运行方向。

6.2.3　任务

当滚珠轨道玩具搭建好了之后，游戏的主角"滚珠"就可以登场了。这时候是检验轨道玩具搭建成功与否的重要时刻。如果成功的话，将滚珠放入轨道的最高点，然后放手，滚珠顺势滚入双线轨道，沿着轨道滑行，时而转弯，时而顺着陡峭的轨道滑落，时而翻转。滚珠的滑行在重力和轨道约束的作用下运行着，最终顺利进入轨道终点，完成滚珠的单次滑行。"滚珠从起点成功滑行到终点"就是交互流程的第三个构成要素"任务"，即整个流程的最终目标，是流程的结果，也是流程图的价值所在——描述任务的完成经过。

了解了流程的三要素后，我们可以把流程定义为：为了达成某一个任务目标而产生的有步骤、有顺序、有逻辑的推进过程。其特征是具有时间属性，即占用一定的时间长度。一个完整的流程包括以下六个要素。

目标：指流程需要达成的目标或者结果，通常以业务目标或者用户需求为导向。

输入：指流程所需要的输入，包括人员、物料、信息等。

活动：指流程中需要进行的活动或者任务，它们按照特定的顺序组成整个流程。

控制：指流程中需要进行的控制或者监管，确保流程按照既定的规则和标准进行。

输出：指流程所产生的输出，包括产品、服务、报告等。

反馈：指流程执行后收集到的信息或者数据，可以用来改进流程本身或者相关活动。

6.2.4　生活中的流程

流程的种类多种多样，广泛存在于人们的日常工作生活中。有一句名言说"生命在于运动"，那么我们可以说"生活充满流程"。几乎我们要完成的所有事务都有流程，比如去食堂吃饭的流程、上课的流程、春节返乡流程、旅行的计划、看病的程序等。

显性的流程往往存在于工作以及行政事务的办理之中，比如开学报到流程、面试流程、

选课流程（面向学生）

教务处在学校教务处网站发布选课通知，由各学院通知学生上网查询

学生在规定时间内登录数字杭电正方教务系统，按照通知要求进行网上选课

若学生选到自己需要的课程则选课成功

若学生未选到课程，则通过手机进行"特殊退改选课"

1. 学生进入手机学校微信公众号—"学习"菜单—"特殊退选课"查询并输入选课课号，填写申请原因后，进行退课、选课的申请。
2. 经任课老师、开课学院网上审核同意后，教务处选课管理将相应课程加入系统，选课成功。
3. 结业学生返校重新选修读课程可参考以上流程，并在选课成功后1～2个工作日行政楼开具缴费单到财务处缴费。

图 6-5　选课流程图

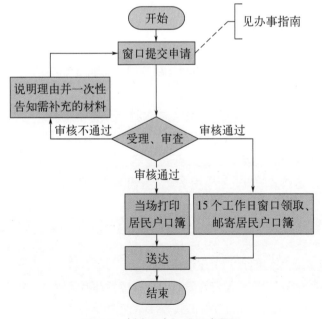

图 6-6　新生儿户口登记流程图

毕业离校流程、请假流程、财务报销流程、行政审批流程、项目申报流程、产品生产流程、采购流程。这些复杂的流程，用户时常能看到对应的业务流程图，用以帮助了解办事流程，然后按图上显示的当前节点到对应的窗口或办公室去办理业务。这些流程因为其复杂性、图示性和规范性，而成为显性的流程。图 6-5 是学校教务处网站上的选课流程图，图 6-6 是政府网站上的新生儿户口登记流程图。

除了常见的显性流程，生活中还充满着隐性的流程，如打车的流程、图书馆预约座位的流程、洗衣服的流程、晨起的流程、睡前流程等。这些隐性的流程也可以用流程图来表达，许多互联网产品的开发就是基于这些隐性的生活流程。互联网产品的开发团队通过前期调研发现人们工作和生活中的痛点，并通过绘制流程图来梳理该痛点涉及的线下流程。在这个过程中，可以发现使用线上方式来优化流程、解决痛点的机会，从而重新设计基于线上方式的相同目标的流程。此外，作为学习者，可以通过绘制隐性流程的流程图来锻炼交互思维能力。图 6-7 是校园无人车取快递的流程图。

快递件已送至附近的菜鸟驿站，以下流程图展示了用户用无人车取件过程中会出现的情况及取件流程。

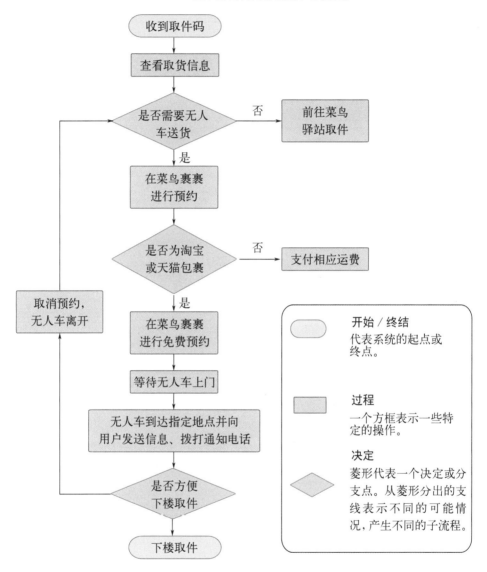

图 6-7　无人车取快递的流程图 / 王雪、杨倩璐

6.2.5　流程图

（1）流程图符号

采用流程图规范可以更好地沟通，在交互设计中体现专业性，所以有必要学习一下流程图的常规规范，如表6-2所示。最常用的流程图节点图形包括圆角矩形的开始或结束节

点、矩形的操作步骤节点和菱形的判断节点。

表6-2 流程图节点图形及含义

图形名称	图形符号	图形含义
圆角矩形		表示流程图的开始或者结束
矩形	/	表示具体某一个步骤或者操作
菱形		表示条件标准，用于决策、审核、判断
异形		表示输入或输出的文件
平行四边形		表示文件的存储
矩形		表示决定下一步骤的一个子流程
圆形		表示流程图之间的接口

（2）流程图结构

流程图的三大结构，分别是顺序结构、选择结构和循环结构。

顺序结构： 这是最简单的流程结构，即各个操作步骤按先后顺序单向执行。如图6-8所示，A、B、C节点是三个连续的步骤，它们按顺序直线执行，完成了上一个节点的操作才能执行下一个节点的操作。

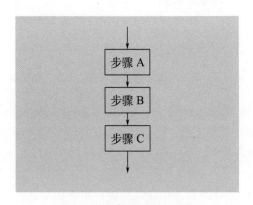

图6-8 流程图的顺序结构

选择结构： 选择结构又称分支结构，用于判断给定的条件，根据判断的结果来控制程序的流程（图6-9）。

循环结构： 循环结构又称为重复结构，指在流程中可能会重复执行某个操作而设置的一种流程结构。它由循环结构中的判断节点来判断回退某个操作还是顺序执行。根据判断条件，循环结构可以细分为先判断后执行的循环结构（当型结构）以及先执行后判断的循环结构（直到型结构），见图6-10。

图6-9　流程图的选择结构

图6-10　流程图的循环结构

（3）流程图的路径规范

除了符号、结构，绘制流程图还需要了解路径规范：

① 为了提高流程图的逻辑性，流程图的方向应遵循从左到右、从上到下的顺序排列。

② 流程图从开始节点开始，以结束节点结束。开始符号只能出现一次，而结束符号可以出现多次。如果流程足够清晰，可以省略开始、结束节点。

③ 同一流程图内，节点大小需要保持一致。

④ 路径线应该用直线绘制，不要用弧线。

⑤ 当流程图中的多个节点为并行关系时，需要将流程放在同一高度。

⑥ 路径线应为单向箭头，不可画双向箭头。

⑦ 回退流程的路径线应该回到流程入口处，与流程入口的路径线合并，如图6-11所示。

绘制流程图通常使用 Word、PPT、Illustrator、Visio 等软件；还有绘制流程图的在线工具，如 BoardMix、ProcessOn 等。

图6-11　流程图的回退路径线规范

设计课题 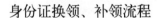35

生活中的流程设计

设计要求：运用流程图相关知识，绘制生活中某个事件的流程，如乘车、图书馆借书、打车、聚餐流程等。

作业规格：按 A4 版面排版，彩色打印（图 6-12、图 6-13）。

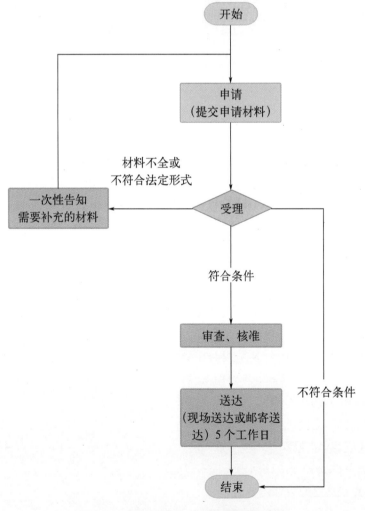

图 6-12　身份证换领、补领流程 / 沈子怡

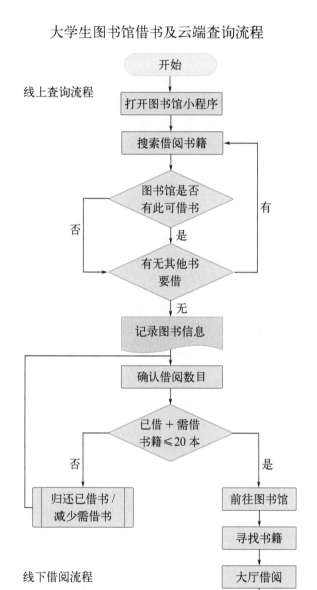

大学生图书馆借书及云端查询流程

线上查询流程

开始

打开图书馆小程序

搜索借阅书籍

图书馆是否有此可借书

有无其他书要借

记录图书信息

确认借阅数目

已借 + 需借书籍≤20 本

归还已借书 / 减少需借书

前往图书馆

寻找书籍

大厅借阅

线下借阅流程

结束

否 是 有 无 否 是

图 6-13 图书馆借书及云端查询流程 / 柳庚材、奉怡娜

6.3 概念模型

概念模型用于理解和识别系统、产品的相关概念以及相互关系，包括人员、操作、文档、系统、时间、事件等各种对象。概念模型是一种非常灵活的文档，建模方法适用于多种不同的场景、目的和项目阶段。概念模型的最简单形式是将产品中的用户、涉众、操作、文档等概念作为节点，将它们之间的关系作为连接线。典型的概念模型用简单的线框表示节点，用名词命名节点，用连接线连接节点，并在连接线上标上动词，以解释不同名词之间的关系（图 6-14、图 6-15）。

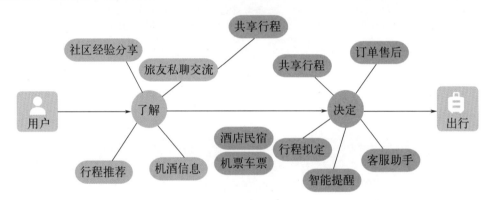

图 6-14 适老化旅居 App 概念模型 / 杨沁、赵越、邹潇雨

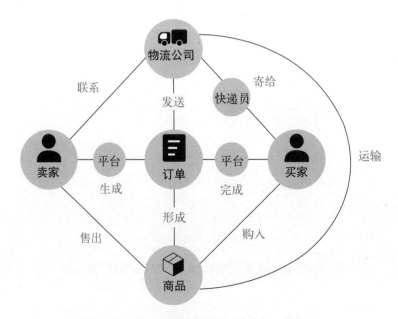

图 6-15 网上商城概念模型 / 陈俏如、黄奕儿

6.3.1　概念模型的组成

（1）节点

内容节点： 文档、信息类内容节点，比如新闻稿或者产品描述。

操作节点： 是输入、输出以及其他具体行动。

人员/实体节点： 用户、任务执行人员或团体等，指产品相关的涉众。

事件节点： 表示其他节点是如何与一些事件相关的。

系统节点： 用户可能需要借助许多数字化系统的辅助才能完成任务，产品可能需要调用其他系统的信息或功能。

其他概念节点： 因为概念模型非常灵活，几乎所有的东西都能成为概念模型的节点，如时间、地点、感觉、质量、技术标准等，这里将其都纳入其他概念节点。

（2）连接

概念模型的连接线和流程图的连接线不同。概念模型的连接线代表了两个节点之间相互联系，而不是流程顺序，连接线上的描述不是必要的，是可选项。如果连接的关系是不言而喻的，或者连接的关系性质没有连接本身重要，则可以不设置连接线上的描述。

清楚地标明节点连接的关系性质可以增加概念模型的可理解性。比如时间节点、人员节点和文档节点之间的关系性质对于概念模型的上下文背景和模型的理解有重要的作用。特殊概念节点与其他节点的具体关系性质有助于人们对特殊概念的理解。在图 6-16 中，左右两个概念模型的节点相同，但是节点之间的连接不同，这使得左右两个概念模型表达的含义完全不同。左边的概念模型表示编辑人员和作者都会创建文档，而被创建的文档会出现在网站上。右边的概念模型表示文档是由作者与编辑人员合作创建的，然后作者向网站投稿，进而网站发布文档。

图 6-16　改变相同节点之间的连接，使概念模型表达不同的意图

图 6-17　使用背景色块进行分组的概念模型

图 6-18　节点图标

（3）节点分组

概念模型中的节点也可以分组分类，便于人们理解属于不同组别、类别节点的情况。因此可以在概念模型的底层添加背景色块，用以区别不同的组别或类别。如图 6-17 所示，使用背景色块来分别标示内部节点和外部节点。

（4）为概念模型添加更多细节

使用最简洁的框线绘制并确认了概念模型之后，可以考虑为概念模型添加更具有演示性的图标形状和连接线样式，如使用人形图标来指代人员，使用代表文档的图标来指代文档，使用浏览器窗口图标来指代网页等。常用的节点图标有时间、日期、人员、事件、系统、归档等，见图 6-18。

连接线也可以有不同的类型，如表示整体和局部的连接线通常是单向箭头的，表示相互之间有导航跳转关系的节点往往是双向的。相同性质的连接线可以是同一样式。虚线可以表示推测关系、非强制性关系。线的粗细和颜色深浅可以表示关系的重要性。绘制连接线的目的在于阐明节点间的关系，并对节点间的关系进行对比。

6.3.2　概念模型的创建流程

概念模型的用途广泛，可以用来梳理各种业务、系统、流程和内容。通常，在以下情况可以创建概念模型：① 团队间的术语不一致，导致了沟通问题；② 项目受绊于许多错综复杂的概念，需要通过构建概念模型来梳理清楚概念。

概念模型的创建过程是统一团队意见、达成共识的过程。创建概念模型的目的是为更深入的设计奠定基础。创建概念模型没有固定的时间，通常在对事物的认识还不全面的时候，团队构建概念模型来推进项目思路。概念模型最初的使用者是创建者本身以及利益相关者。概念模型的结构方向可以是从上往下、从左到右，也可以是从中心向四周发散，如图 6-19、图 6-20 所示。

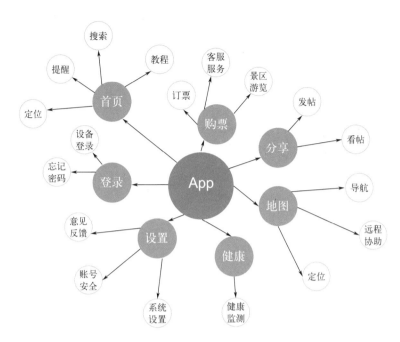

图 6-19　从中心向四周发散的概念模型 / 吴辰雨、周娜、谢子易、鲍泽慧

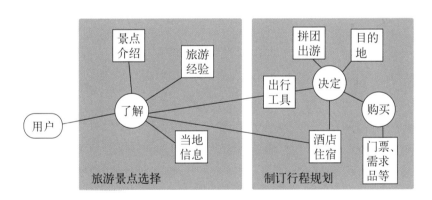

图 6-20　从左到右的概念模型 / 胡梦怡、邵旅鸥

要轻松顺利地创建概念模型，可以从以下几个方面着手。

① 从确立中心思想开始，围绕中心思想构建。

② 先列出节点名词，然后画出连接线。

③ 在连接线上写上表示节点之间关系的动词。

④ 完成之后，考虑取消一些无关的节点。可以对有用节点的类型进行限制，比如人员、操作、文档、系统和事件这五种节点。团队也可以将类型限制为人员、操作、文档和系统这四种节点。

⑤ 如果概念模型上的节点显示出两簇节点，并且两簇节点之间的联系很弱，那么可以考虑将概念模型分成两个，或者删除其中一簇节点（图 6-21）。

图 6-21 可以分成两个概念模型

⑥ 对连接线进行检视，初步生成的概念模型往往是复杂冗余的，如三个节点之间有三条连接线，那么很可能其中的一条连接线是重复多余的，这种情况下可以去除重复的连接线（图 6-22）。

⑦ 进行图示化演示，对重要节点和连接线在形式上给予强调（图 6-23）。

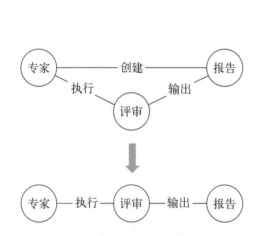

图 6-22 去除冗余连接线的概念模型

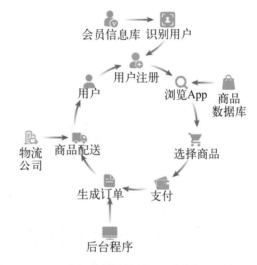

图 6-23 图示化的概念模型 / 陈俏如、黄奕儿

设计课题 36

创建概念模型

设计要求：运用概念模型相关知识，创建生活中某一个常见事物的概念模型，如养生、旅行、购物、音乐、社交类互联网产品 App 概念模型。

作业规格：按 A4 版面排版，彩色打印（图 6-24 ~ 图 6-26）。

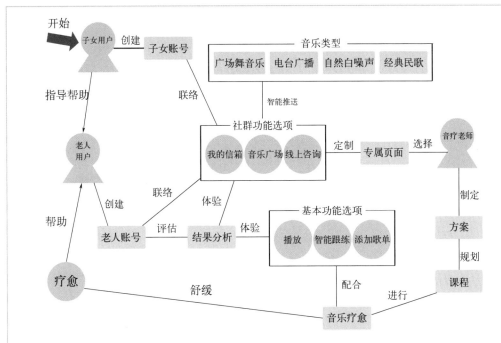

图 6-24 音乐疗愈数字音乐平台 / 何璐婷、丁婉珈、皇甫欣怡

使用概念图展示老年人旅行App包括的内容

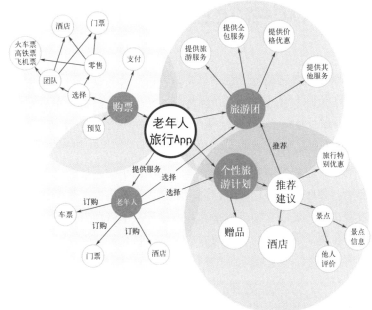

图 6-25 老年人旅行 App 概念模型 / 楼婉玲

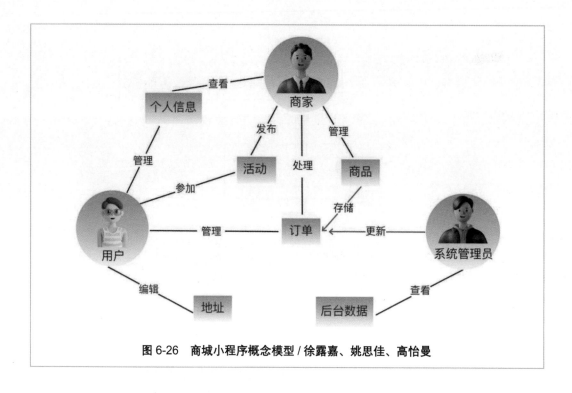

图 6-26　商城小程序概念模型 / 徐露嘉、姚思佳、高怡曼

6.4 认知与交互

　　认知是人们进行日常活动时在头脑中进行的过程。许多认知过程是相互依赖的，一个活动可同时涉及多个不同的认知过程，只涉及一个认知过程的情况十分罕见。例如人们在选购商品时就涉及关注、感知、识别、交流、思考、决策等过程。认知分为两个模式：经验认知和思维认知。

　　经验认知是有效、轻松地观察、操作和响应周围的事件，要求具备某些专业知识并达到一定的熟练程度，如阅读、微信聊天、撰写文档、加工零件、驾驶汽车等。思维认知则涉及思考、比较和决策，是创新创造的来源，如设计、学习、写作等。两个认知模式在日常生活中是必不可少的，需要不同类型的方法支持。认知涉及多个特定类型的过程，包括感知、识别、注意、记忆、问题解决和语言处理。

6.4.1 感知和识别

　　在交互设计中，融合不同的媒体时应该确保使用者能够理解复合媒体的信息。在融合

使用声音和动画时，需要仔细协调，合理安排不同媒体的调用次序。例如在设计虚拟人物时，唇形与话语声音应该同步，两者之间若存在差异将使人难以忍受。与感知相关的交互设计原则有以下几点。

① 能够毫不费力地区分图标或者其他图形表示的含义。

② 文字清晰易读，且不受背景干扰。文字与背景的色差明显。

③ 设备及系统的声音足够响亮且可辨识，使用者理解声音的意义。

④ 能清晰地理解输出的符号及其含义。在虚拟环境中使用视觉反馈时，能够识别符号表示的含义。

6.4.2 注意

作为认知过程的一部分，人们通常选择性注意，即有选择地加工某些刺激而忽视其他刺激。注意是人的感觉（视觉、听觉、味觉）和知觉（意识、思维）同时对一定对象选择指向和集中，例如侧耳倾听某人说话而忽略房间内其他人的交谈等。

注意具有广度、稳定性、分配、转移的特征。注意的广度指注意的范围，即一个人同时能清楚把握对象的数量。一般成年人能同时把握4～6个相互之间没有意义联系的对象。这个数目随着个体经验的积累而扩大，并受到个体情绪的影响。注意的稳定性指个体在较长时间内将注意集中在某一活动或对象上的特性，相反的就是注意的分散。注意的分配就是通常所说的"一心二用"，指个体的心理活动同时指向不同的对象的特点，如一边写文案一边接听电话。注意的转移指个体根据新的任务，主动地把注意由一个对象转移到另一个对象上。

与注意密切相关的因素包括目标和信息的表示形式。当人们确切地知道需要寻找什么信息，就可以将获得的信息与目标进行比较。信息的表示形式对于人们是否能够快速捕捉到所需信息有很大影响，分类显示的信息就比较便于人们查找，如 iOS 系统桌面用于应用程序分类的"文件夹"体系。由于人的注意特点而产生的人机交互设计要点有以下几个。

① 信息的显示应该醒目，可适当使用动态图形、彩色、下划线等视觉手段强化用户的注意。

② 对条目和不同的信息进行分类显示，如使用空白间距、卡片容器或分隔线进行分类。

③ 避免在界面上放置过多的信息，尤其要谨慎使用过多的色彩、声音和图像，这类显示使用过多易使界面混杂，分散注意力，导致用户反感。清晰朴实的界面更易于使用。

6.4.3 记忆

记忆是回忆各种知识以便采取适当的行动。记忆过程中有以下三个环节。

识记：相当于信息的输入和编码过程，也就是使不同感官输入的信息，经过编码而成

为头脑可接受的形式。

保持：相当于信息的贮存，即信息在头脑中被再加工整理，使其成为有序的组织结构，以便贮存。

再认和回忆：相当于信息的提取，编码越完善，组织越有序，提取也就越容易，反之则提取越困难。

人的短期记忆是有限的，记忆工作对大脑而言有一定负担，因此我们在交互设计中应该着力于减轻人们的记忆负担。因为人的识别能力大于回忆能力，所以采用图文界面代替文字编码界面；应用程序的执行过程往往需要向导；在需要用户回忆的时候，应用程序应该给予一定的提示，以帮助用户进行回忆，例如密码的提示语句。

关于记忆的交互设计要点：

① 应考虑用户的记忆能力，勿使用过于复杂的操作步骤。② 比起"回忆"，用户更加擅长"识别"，所以在设计界面时应该使用菜单、图标，而且它们的位置应该保持一致。③ 为用户提供多种对电子信息（如文件、邮件、图像）的编码方式，并且通过色彩、时间、图标等帮助用户记住它们的存放位置。

6.4.4 问题解决

问题解决是由一定场景引起的，按照一定的目标，应用各种认知活动、技能等，经过一系列的思维活动，使得问题得以解决的过程。问题解决的过程一般包括理解问题、制订计划、实施计划、检验结果四个过程。这些认知过程要考虑做什么、有哪些选择、执行某个活动会有什么结果等。它们都属于"思维认知"过程，通常涉及有意识地处理（知道自己在思考什么），与他人讨论以及使用各种工具（如书籍、笔和纸）。在实际决策中，包含多种可能的行动方案，需要比较分析，选择最优的问题解决方法。例如：人们在买东西的时候往往会多方比价，找到最合适的商品；在互联网搜索信息时往往会查看多个信息来源，以找出最合适的内容。

人的思维认知能力取决于在相关领域的知识经验，以及对知识经验的应用、技能的掌握程度。初学者往往只具备有限的知识，最初他们可能会频频犯错，操作效率低，也可能因为直觉错误，或因缺乏预见能力而采取一些不合理的方法。而专家群体则具备更丰富的知识和经验，具备预见能力，能够预见某个方案或某个举动会有什么样的结果，能够选择最优策略来完成任务。在设计交互界面时，要考虑在界面上设置一些附加信息，为初学者提供新手教学和支持。

6.4.5 语言处理

阅读、说话、聆听是语言处理的三种形式，具有相同的和不同的属性。许多人认为聆

听比阅读容易得多，但学习外语时，阅读要比聆听容易。以下是三种形式的不同之处：

① 书面语言是长久的，而聆听是短暂的。阅读的时候如果不理解可以再读一遍，但广播讲的信息则难以复听。

② 阅读比听、说更快速，人们可以快速扫描阅读纸面文字，但只能逐一听取他人的话语。

③ 从认知的角度看，听要比读和说更容易。儿童尤其喜欢在线观看和收听多媒体的叙述性学习材料，而不喜欢阅读在线文字材料。

④ 书面语言往往是合乎语法的，而口头语言常常不符合语法。

为了弥补部分人群在视听书写方面的不足，人们开发了便于视听书写障碍人群使用的交互系统，具体包括：

① 语音输出系统，如适合盲人使用的文字 - 语音转换系统，可以读屏输出人工合成的语音。

② 认知辅助系统，用于帮助有阅读、书写和听觉障碍的人。研究人员已经开发了许多特殊的界面以帮助这部分障碍人群。

③ 语音识别系统，可以接受用户的语音指令，如听写式文字输入系统、声控家电产品等。

④ 各种输入和输出设备，用于协助残疾人士浏览互联网，使用文字处理器和其他应用程序。

从方便用户阅读、说话和聆听的角度出发，在交互设计时应注意：

① 尽量减少语音菜单和命令的数目。研究表明，人们很难掌握超过四个语音选项菜单的使用方法，人们也很难记住含有多个部分的语音指令。

② 重视人工合成语音的语调，因为合成语音要比自然语音难理解。应允许放大文字，同时不影响格式，以方便难以识别小字体的用户。

设计课题

小程序界面设计

设计要求："设计四领域"理论为产品设计提出了更为广阔的空间，产品与互联网结合，在解决生活中的实际问题，拓展服务空间，可持续发展等方面提供了新的可能性。为一个产品或一种服务提出创新设计方案，从"以人为本"出发，将产品或者服务设计的功能模块或思维导图列出，运用视觉传达、交互设计原理，设计一组 App 界面或小程序界面。

参考选题：共享图书、养生养老、旅游休闲、食品制作、音乐戏剧、社交类互联网产品等。

作业规格：按 A3 版面排版，彩色打印（图 6-27 ~ 图 6-30 ）。

图 6-27 　移动报刊亭小程序界面 / 张文婧

图 6-28 　助眠产品小程序界面 / 罗宁

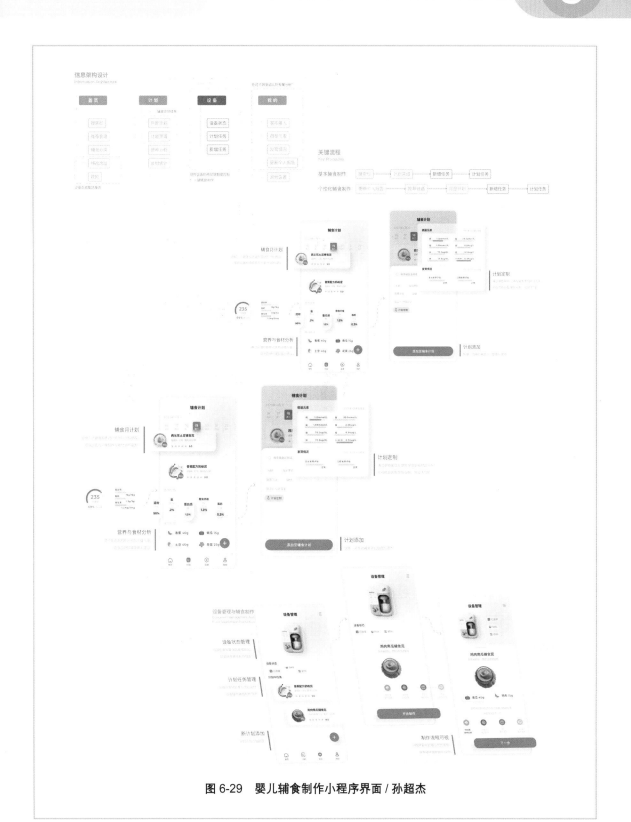

图 6-29　婴儿辅食制作小程序界面 / 孙超杰

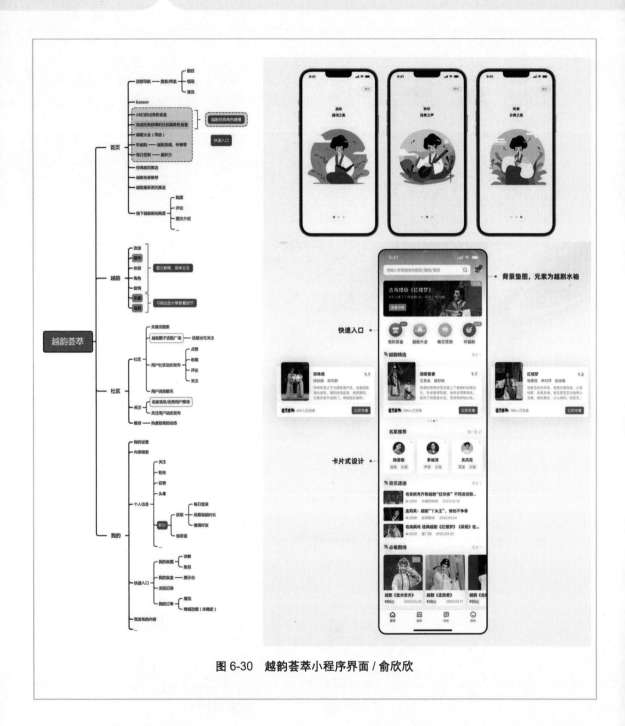

图 6-30　越韵荟萃小程序界面 / 俞欣欣

参考文献

[1] 瓦西里·康定斯基.点线面：抽象艺术的基础[M].罗世平，译.上海：上海人民出版社，1988.

[2] 蒂莫西·萨马拉.设计元素：平面设计样式[M].齐际，何清新，译.南宁：广西美术出版社，2008.

[3] 邵志芳.认知心理学：理论、实验和应用[M].上海：上海教育出版社，2006.

[4] 唐纳德·A.诺曼.设计心理学[M].梅琼，译.北京：中信出版社，2010.

[5] 舍尔·伯林纳德.设计原理基础教程[M].周飞，译.上海：上海人民美术出版社，2004.

[6] Eric Jensen.艺术教育与脑的开发[M].北京：中国轻工业出版社，2005.

[7] 罗建.设计要怎样思考：培养设计创新的意识[M].北京：电子工业出版社，2011.

[8] 叶丹.用眼睛思考：视觉思维实验教学[M].2版.北京：中国建筑工业出版社，2017.

[9] 罗兰·巴尔特.符号学原理[M].李幼蒸，译.北京：中国人民大学出版社，2008.

[10] 赵毅衡.符号学：原理与推演[M].南京：南京大学出版社，2016.

[11] 约翰内斯·伊顿.色彩艺术：色彩的主观经验与客观原理[M].杜定宇，译.上海：上海美术出版社，1985.

[12] 约瑟夫·阿尔伯斯.色彩构成[M].李敏敏，译.重庆：重庆大学出版社，2012.

[13] 伊达千代.色彩设计的原理[M].北京：中信出版社，2011.

[14] 龙尼·利普顿.信息设计实用指南[M].王毅，刘小麓，译.上海：上海人民美术出版社，2008.

[15] 基恩·泽拉兹尼.用图表说话：麦肯锡商务沟通完全工具箱[M].马晓路，马洪德，译.北京：清华大学出版社，2008.

[16] 常成.交互设计的艺术[M].北京：清华大学出版社，2022.

[17] Daniel M. Broun.设计沟通十器[M].樊旺斌，译.北京：机械工业出版社，2008.

后 记

从纸质媒体到数字媒体，从二维、三维到虚拟空间，设计传播越来越注重公众意识和视觉心理，运用视觉语言（图形符号、文字、色彩等）寻求公众理解和同理心，准确而及时地传达信息。从二维设计、三维设计到四维（时间）设计，设计基础教学的课程目标和教学内容需要进行相应的调整和充实。譬如交互设计在各个领域的广泛应用，可以看出设计不再局限于对二维或者三维产品的塑造，而是越来越强调对用户体验及认知的设计。本书正是对设计基础教学改革的思考和实践的呈现。

作为艺术设计等专业的基础课教材，本书以视觉形态创造为引导，对视觉元素的构成赋予语义和视觉心理因素，将感性创意与理性认知相结合，为视觉设计、交互设计和界面设计提供基础理论和方法。不同于同类教材注重形式训练，本书重点指向认知设计和视觉化，以帮助学生适应信息化社会的需要。

本书第4章和第6章由郭渝慧编著，其他章主要由叶丹编著，余飙参与了部分教学案例的撰写，全书由叶丹统稿。感谢杭州电子科技大学董洁晶、刘星、李戈、余飞、潘洋、施妍的参与和支持。感谢化学工业出版社编辑们对本书出版提供的帮助。限于著者的学识水平，书中或多或少存在不足之处，敬请专家、学者及同行指正。

叶 丹

2024 年 3 月于浙江丽水龙泉剑池